摺紙
Paper Game
遊戲王

張德鑫 ◆著

摺紙遊戲在你我的成長過程中，都曾有過一段相當有趣及充滿成就感的經驗，它不但算是一項益智的活動，在讓孩子學習摺紙的過程中，同時也培養了良好的耐心和專注力，更可以訓練孩子的觀察力和加強他們的創造力，許多教育學家更推崇這項手指運動能夠促進腦力的發展。

要培養孩子對摺紙產生興趣，可以先從摺一些簡單的作品開始，例如小狗狗、熊等容易完成的可愛動物做起，如家長能夠在一旁協助及鼓勵孩子，效果更能彰顯喔！

本書共分為五大類單元，分別為可愛動物類、交通工具類、飛行動物類、海洋動物類、趣味遊戲類。每一項都是和生活息息相關又容易上手的作品，每一項又附上了有關的小常識，讓孩子能在摺紙的過程中吸收到更多的資訊。

除了書中詳盡的描述和圖解之外，本書還附送影音光碟，更能清楚的交代出每一個小細節和連續動作，希望大家都能在摺紙遊戲中找到樂趣及收穫。

張德鑫 2005.3

Contents

序　　　　　　　　003

◆ 基本摺法

米字型　　　　　008
動物臉型　　　　010
動物身體　　　　013
風車和兩艘船　　019
紙鶴和燕子　　　023
海豚和鯨魚　　　029

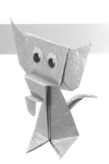

◆ 可愛動物

小狗狗　　　　　034
豬　　　　　　　040
大象　　　　　　046
熊貓　　　　　　050
天鵝　　　　　　057
熊　　　　　　　061
老虎　　　　　　068

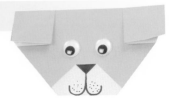

◆ 交通工具

飛機　　　　　　074
汽車　　　　　　079
兩艘船　　　　　083

◆飛行動物

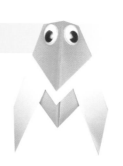

蟬	090
牡丹鳥	095
烏鴉	099
紙鶴	102
燕子	110
鴿子	120

◆海洋動物

海豚	126
天使魚	133
鯨魚	138

◆趣味遊戲

杯子	146
甩槍	152
四方盒	155
飛鏢	163
風車	172
小盒子	180

基本摺法

paper
game

米字型

基本摺法

01. 拿一張正方形色紙，將有色面朝下。
02. 由上往下對摺。

01

02

03. 由左往右再對摺一次。

04. 將右上尖角對摺至左下尖角。

05. 將色紙整個攤開來，出現米字形的摺線。

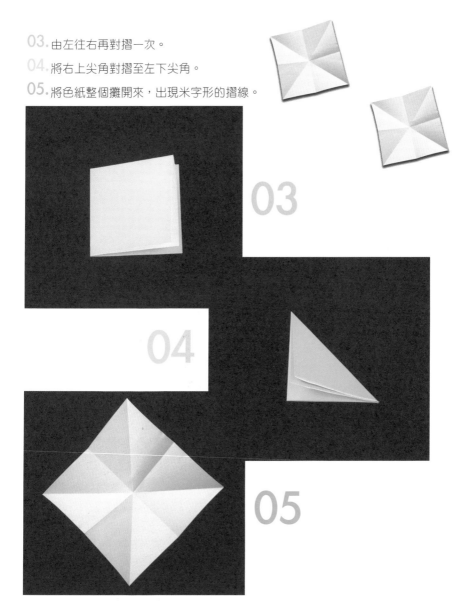

動物臉型
基本摺法

01. 拿一張正方形色紙，將有色面朝下，尖頭朝上成為菱形。

02. 菱形上方尖角往下方尖角對摺成為一個倒三角型。

01

02

03. 將倒三角型的右邊尖角往下摺並對齊至下方尖角。
04. 參照圖3之動作，將左方尖角也往下摺疊，成為一個小菱形。
05. 菱形上方尖角往下摺約2公分，形成一小塊倒三角形於頂端。

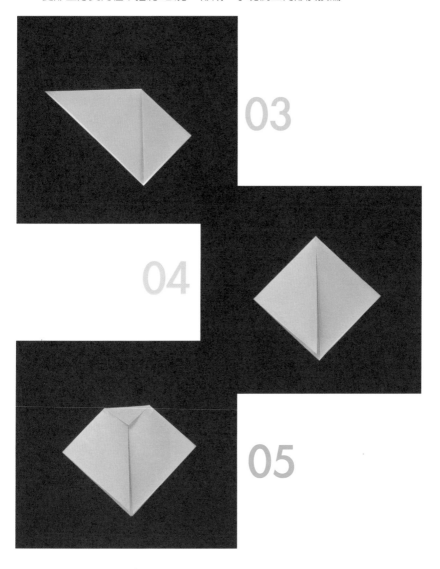

06. 如圖，將右下方活動之尖角向右上方摺疊，將活動三角左邊邊線與上方的倒三角右邊邊線對齊。

07. 參照圖6之動作，將左下之活動尖角也向上摺疊，形成上端有兩個尖角。

08. 將圖7之成品翻面。

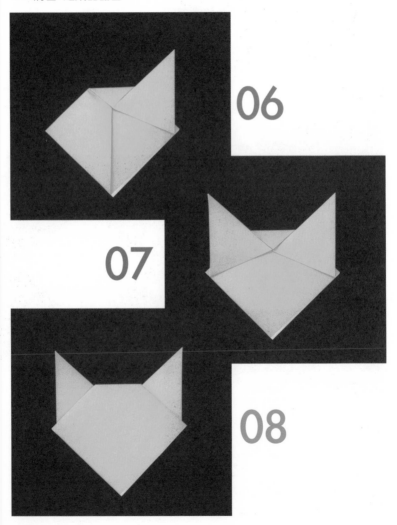

動物身體
基本摺法

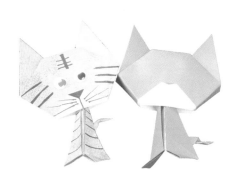

01. 拿一張正方形色紙,將它對摺後再對摺。

02. 將色紙攤開來,有色面朝下,中間已經製作出一條十字形的摺痕。

03. 將右上方之尖角向內摺，對齊至十字形摺線的中心點。

04. 參照圖3之動作，將其餘三個尖角都向內摺合，並將摺好之方形其中的一個尖角朝上，擺成菱形狀。

05. 將右邊尖角向內摺，邊線與中心線對齊。

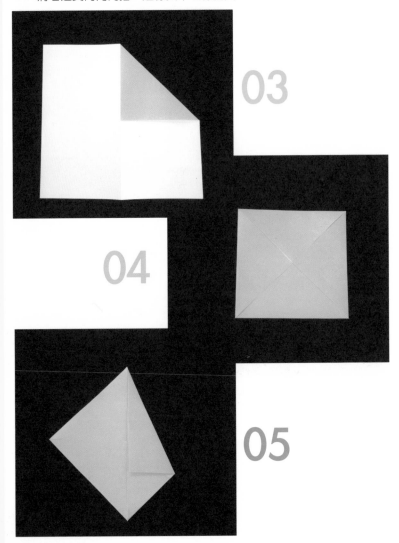

06. 參照圖5之動作，將左邊尖角也向內摺疊。

07. 把圖6之成品翻到背面。

08. 將上方尖角往下翻摺對齊至下方尖角。

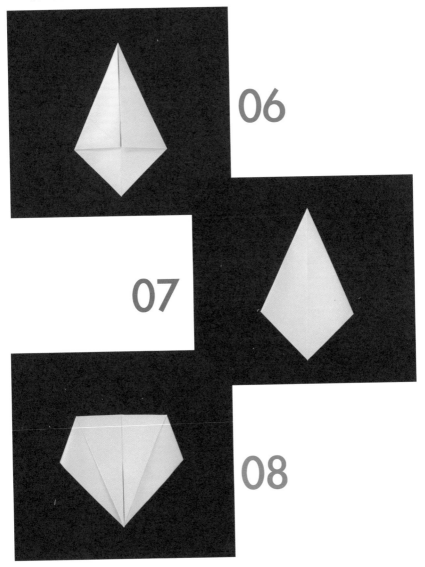

09.將圖8之成品翻到背面。

10.將上半部左右兩邊方塊翻摺開來，邊線與中線對齊並壓平。

11.將左邊壓疊至右邊對摺。

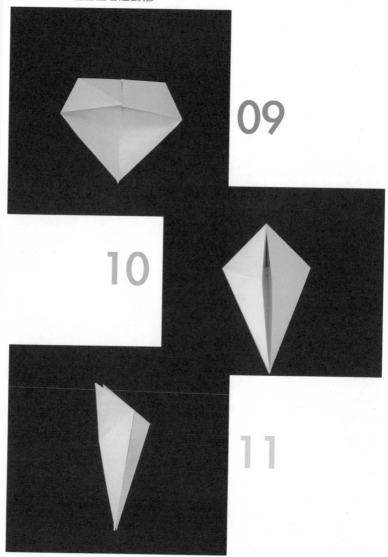

12. 將上方尖角向下壓摺。

13. 另一邊尖角也往下壓摺，兩側打開後呈垂直狀立起。

14. 把上方尖角後面部分拉出往下壓內摺如圖。

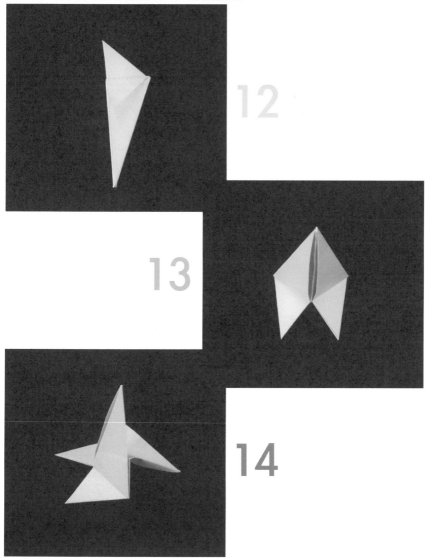

15. 把圖14拉出部分用手指轉摺成自己想要的尾巴形狀。

16. 把做好的動物頭部插上頂部尖端，一隻可愛的小動物就完成囉！

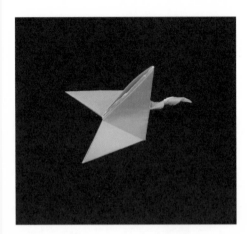

15

16

風車和兩艘船

基本摺法

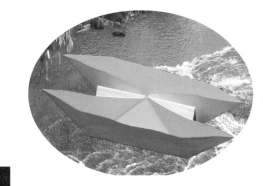

01. 拿一張正方形色紙,將有色面朝下。

02. 由上往下對摺。

01

02

03. 由左往右對摺。

04. 將色紙攤開，上面邊線往下翻摺對齊至中間摺線。

05. 下方邊線往上翻摺，對齊至中間邊線。

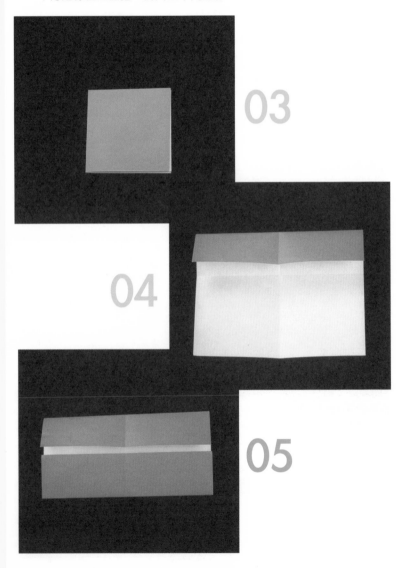

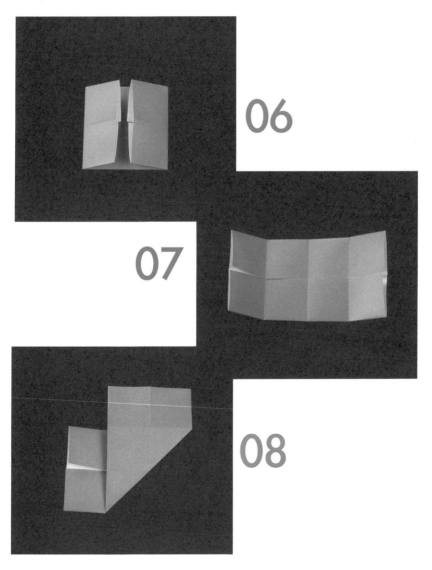

06. 左右兩邊往內摺合，對齊至中間摺線。

07. 將色紙攤開後，會出現八個小正方形。

08. 將右下方尖角往上翻摺，邊線對齊至最左邊之摺線。

06

07

08

09. 把色紙攤開，中間出現一條斜的摺線。

10. 將右上方尖角往下翻摺，邊線對齊至最左邊之摺線。

11. 把色紙攤開，中間出現米字摺線。

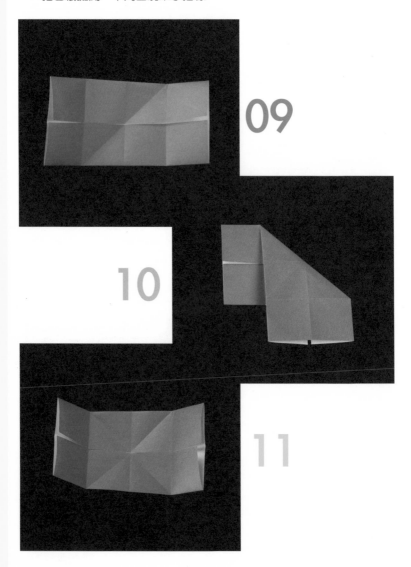

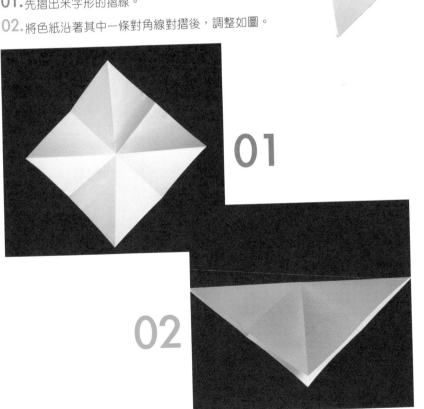

紙鶴和燕子
基本摺法

01. 先摺出米字形的摺線。
02. 將色紙沿著其中一條對角線對摺後，調整如圖。

01

02

03. 將右邊尖角撐開沿著摺線壓平如圖。

04. 接著翻面，如圖。

05. 重複如圖3之動作。

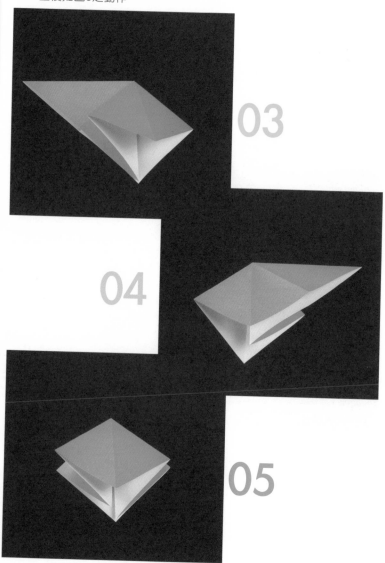

03

04

05

06. 將左右兩個上層的尖端向中間摺合，邊線對齊至中間摺線。

07. 將圖6摺合之部分打開，再將中間部分撐開如圖。

08. 把圖7撐開部分往上拉開壓摺，如圖。

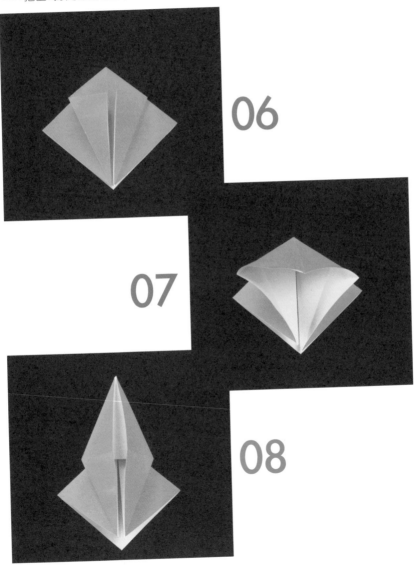

09. 將圖8之成品翻至背面。

10. 把左右兩尖端往內摺合，對齊至中間摺線。

11. 將圖10摺合之部分打開，再將中間部分撐開如圖。

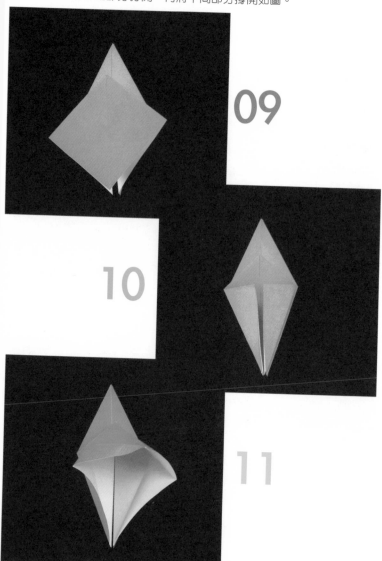

12. 把圖11撐開部分往上拉開壓摺，如圖。

13. 將左右兩邊上層之尖端往內摺，邊線摺至對齊中線。

14. 將圖13之成品翻至背面。

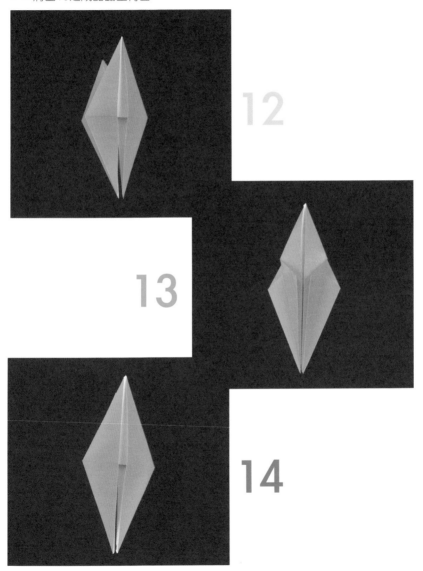

15. 參照圖13之方法摺成如圖。

15

海豚和鯨魚
基本摺法

01. 拿一張正方形色紙，將有色面朝下，尖頭朝上成為菱形。

02. 菱形上方尖角往下方尖角對摺成為一個倒三角形。

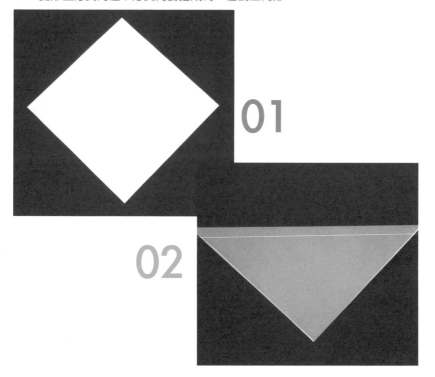

03. 將圖2之成品打開，再將上方尖角往中間內摺，邊線對齊至中間摺線。

04. 參照圖3之動作，做出對稱的下面部分。

05. 將圖4之成品翻至背面。

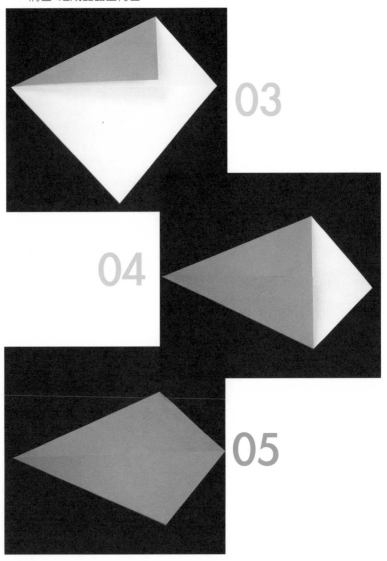

06. 把左邊尖端往右摺對齊至右邊尖端。

07. 將圖6之成品翻至背面。

08. 將上半部中間撐開壓平。

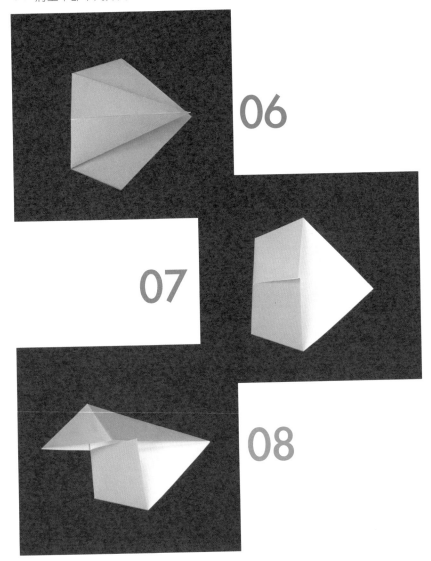

09. 同圖8之方法，做出相同之下半部分。

10. 將右邊之上層尖角往左翻摺。

11. 左邊尖角向內摺至中心點。

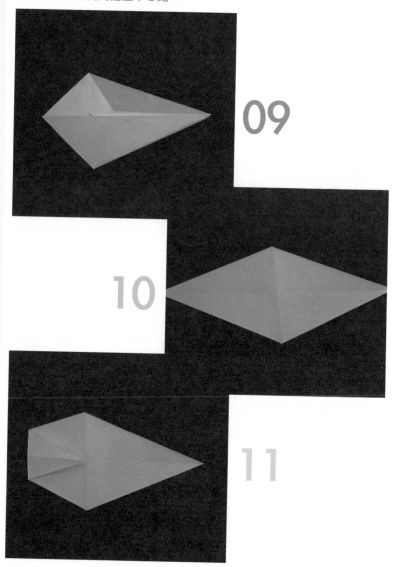

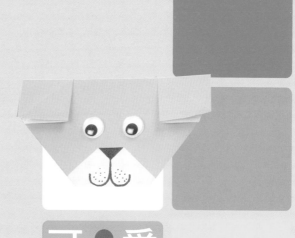

可愛動物

paper game

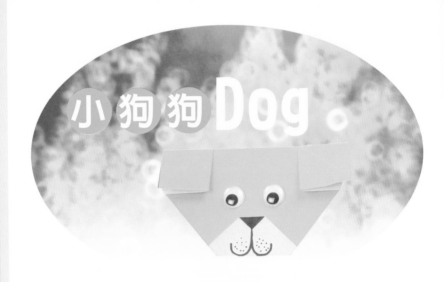

01. 拿一張正方形色紙，將有色面朝下，尖頭朝上成為菱形。
02. 菱形上方尖角往下方尖角對摺成為一個倒三角型。

03. 將倒三角型的右邊尖角往下摺疊，對齊至下方尖角。

04. 參照圖3之動作，將左方尖角也往下折疊，成為一個小菱形。

05. 菱形上方尖角往下摺約2公分，形成一小塊倒三角形於頂端。

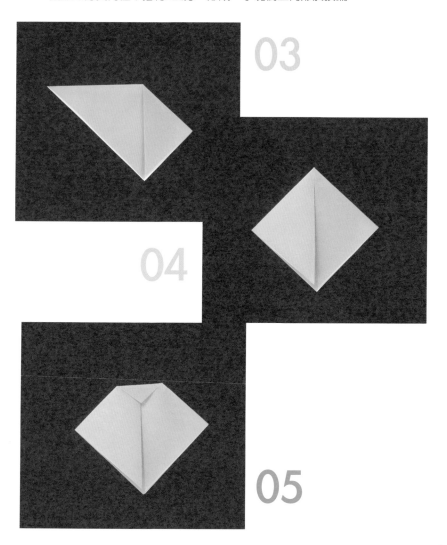

06. 如圖，將右下方活動之尖角向右上方摺疊，將活動三角左邊邊線與上方的倒三角右邊邊線對齊。

07. 參照圖6之動作，將左下之活動尖角也向上摺疊，形成上端有兩個尖角。

08. 將圖7之成品翻面。

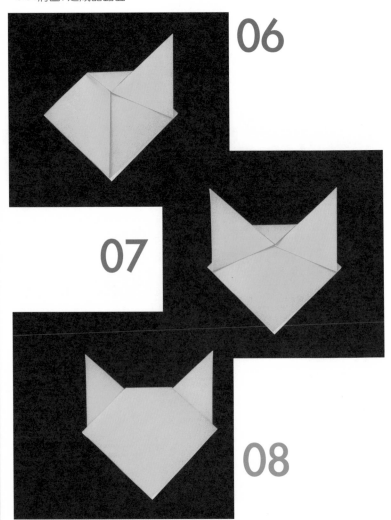

09. 接著把右上方的尖角往下方內摺。

10. 將圖9內摺後之三角形部分撐開，利用摺痕對齊壓平，成為狗狗的耳
朵。

11. 參照圖9.10之動作，完成左方的耳朵。

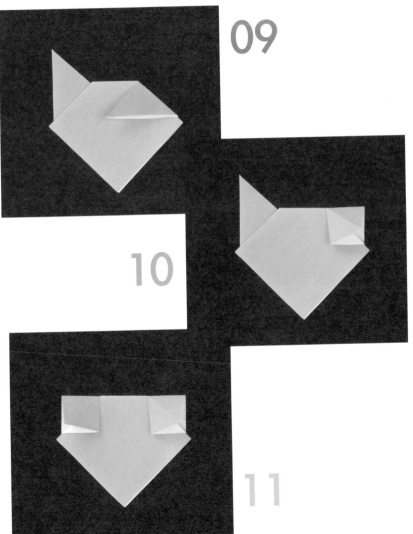

12. 將下方尖角往上摺約3公分。

13. 將圖12上摺的三角形之上方尖角再往下摺一小塊。

14. 把圖13之成品翻面。

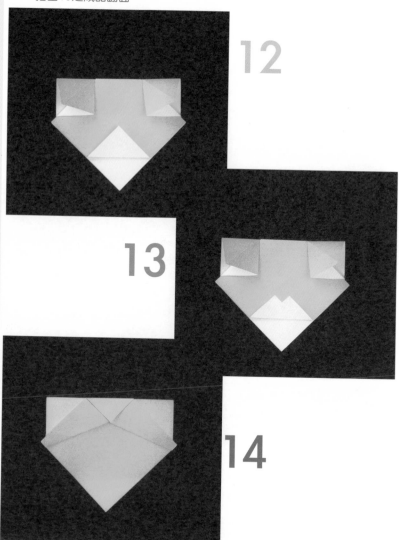

15. 將下方尖角往上摺疊，底線對齊至背面的底線。

16. 把左右兩邊之尖角往內收摺成兩個內摺之方塊。

17. 翻回正面，貼上眼睛並畫上鼻子和嘴巴，小狗狗完成囉！

15

16

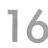

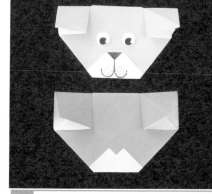

17

小狗狗的尾巴有保持平衡的作用唷！例如跑步的時候，狗狗的尾巴會翹成九十度呢！冬天時，天氣寒冷，狗狗也會把尾巴捲成一團來取暖用哦！

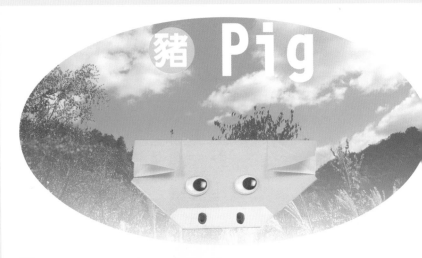

01. 拿一張正方形色紙，將有色面朝下，尖頭朝上成為菱形。

02. 菱形上方尖角往下方尖角對摺成為一個倒三角形。

03. 將倒三角形的右邊尖角往下摺疊，對齊至下方尖角。

04. 參照圖3之動作，將左方尖角也往下摺疊，成為一個小菱形。

05. 菱形上方尖角往下摺約2公分，形成一小塊倒三角形於頂端。

06. 如圖，將右下方活動之尖角向右上方摺疊，將活動三角左邊之邊線與上方的倒三角右邊邊線對齊。

07. 參照圖6之動作，將左下之活動尖角也向上摺疊，形成上端有兩個尖角。

08. 將圖7之成品翻面。

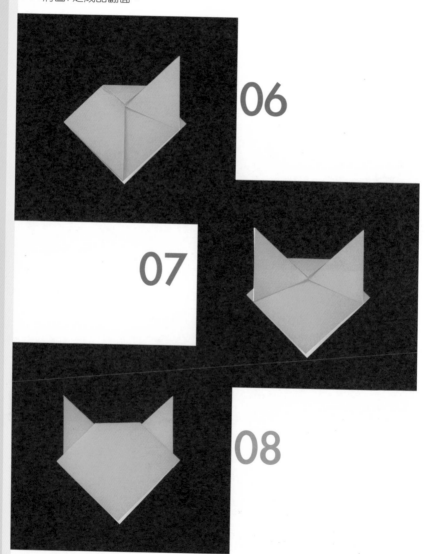

06

07

08

09. 接著把右上方的尖角往下方內摺。

10. 將圖9內摺後之三角形部分撐開,利用摺痕對齊壓平,成為小豬的耳朵。

11. 參照圖9.10之動作,完成左方的耳朵。

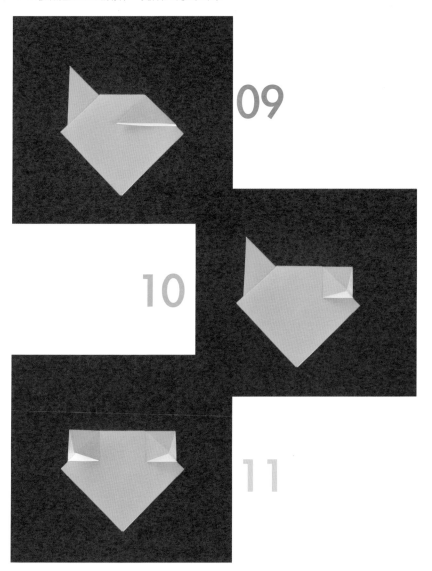

12. 將下方尖角往上摺約1公分。

13. 將圖12上摺的部分再往上方向內捲摺約2公分。

14. 把圖13之成品翻面。

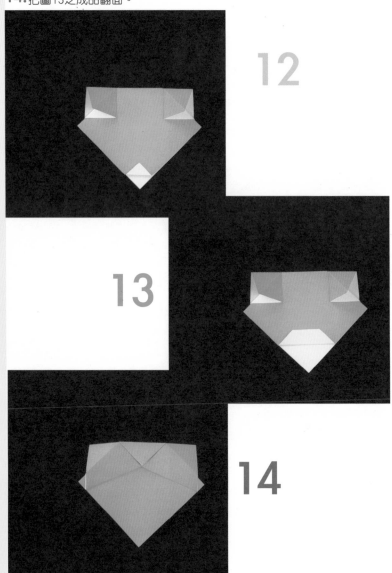

15. 將下方尖角往上摺疊，底線對齊至背面的底線。

16. 把左右兩邊之尖角往內收摺成兩個內摺之方塊。

17. 翻回正面，貼上眼睛並畫上鼻子，可愛的小豬完成囉！

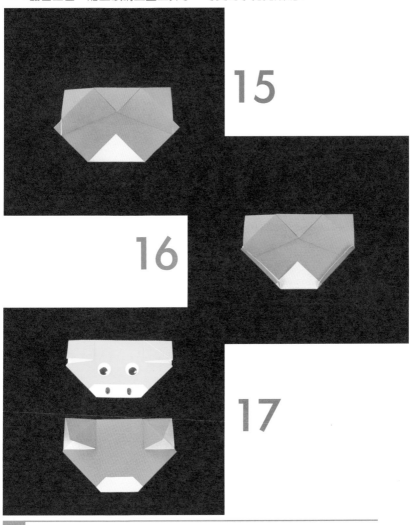

小常識 豬可能是農場動物中最愛清潔及最有整齊概念的家畜之一，因為牠們睡覺的地點總是挑選在畜舍內最清潔及乾燥的地方，而排尿及排糞的地方則有固定及特別的區域，但若豬群過擠或欄舍過小，牠們就無法表現清潔行為，假如人類提供良好的環境，豬才能夠表現其清潔行為哦！

大象 Elephant

01. 拿一張正方形色紙，將有色面朝下，尖頭朝上成為菱形。

02. 菱形下方尖角往上方尖角對摺成為一個正三角型。

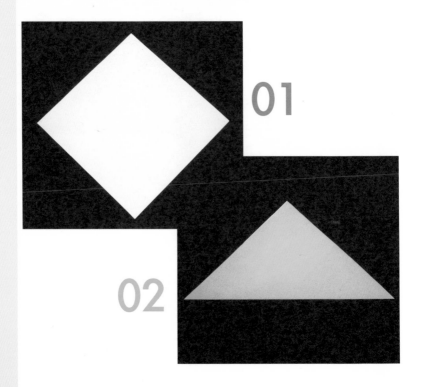

03. 以三角形的上方尖端為中心，分為三等分，並製造出兩條摺線。

04. 沿著圖3之摺線，先將左邊往右壓摺，再將右邊往左壓摺。

05. 將圖4之成品翻面如圖，其上半部形成一個三角形。

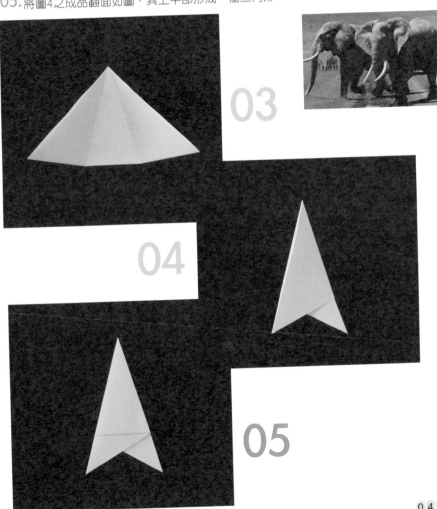

03

04

05

06. 將其翻回正面。

07. 沿著背面三角形之底線向上翻摺，形成左右兩個突出的尖角。

08. 將圖7上方之尖角向下壓摺。

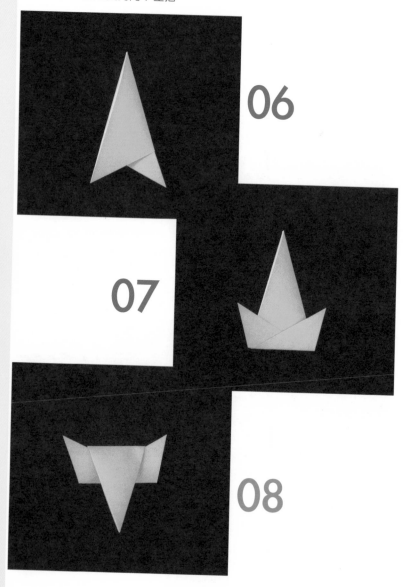

09. 接著將圖8之下方尖角再往上翻摺成一正三角形，其三角形之底線約在其下方底線之上0.5公分。

10. 如圖將上方尖端再往下壓摺。

11. 重覆圖9.10之動作，做出大象一節一節的長鼻子，再貼上眼睛，大象完成囉！

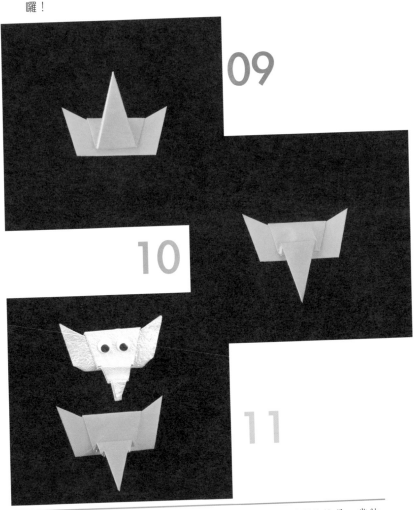

09

10

11

小常識 在大象的鼻腔後接連食道的上方，有一塊會自動開闔的軟骨。當牠在用鼻子吸水時，食道上面的這塊軟骨，會自動將連接氣管的入口蓋住，這就是為什麼大象能用鼻子吸水，卻不怕水嗆到肺裡呢！

熊貓

Panda

01. 拿一張正方形色紙，將有色面朝上，尖頭朝上成為菱形。
02. 菱形上方尖角往下方尖角對摺成為一個倒三角形。

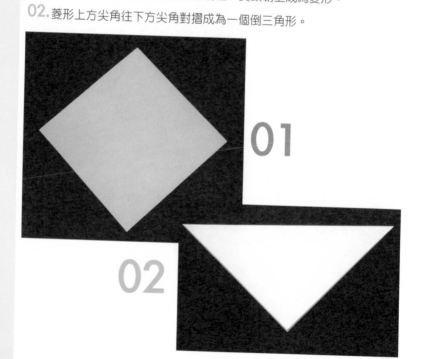

03. 將倒三角形的右邊尖角往下摺疊對齊至下方尖角。

04. 參照圖3之動作,將左方尖角也往下摺疊,成為一個小菱形。

05. 菱形上方尖角往下摺約2公分,形成一小塊倒三角形於頂端。

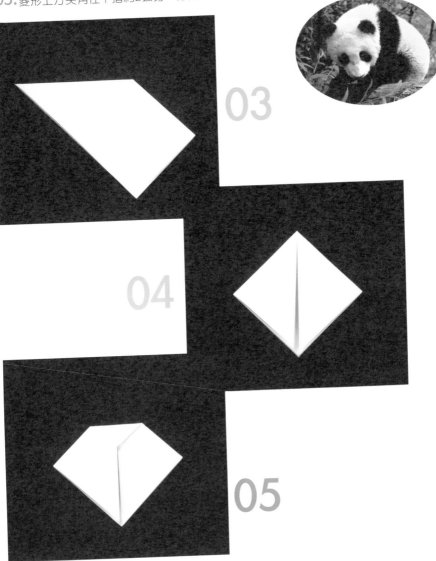

06. 如圖，將右下方活動之尖角向右上方摺疊，將活動三角左邊之邊線與上方的倒三角右邊邊線對齊。

07. 參照圖6之動作，將左下之活動尖角也向上摺疊，形成上端有兩個尖角。

08. 將圖7之成品翻面。

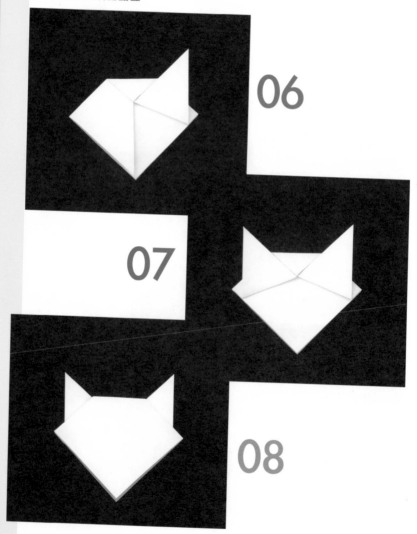

09. 接著把右上方的尖角往下方內摺。

10. 將圖9內摺後之三角形部分撐開，利用摺痕對齊壓平，成為狗狗的耳朵。

11. 把圖10摺出的正方型耳朵，右下尖角摺疊至左上尖角壓平。

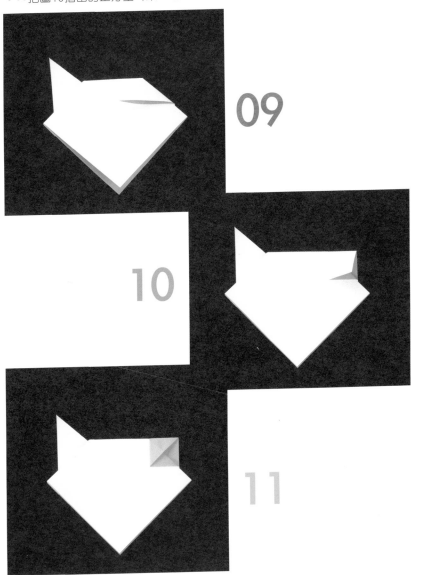

12. 參照圖9.10.11之動作，做出左邊的耳朵。

13. 如圖，將下方尖角往上摺約3公分。

14. 將圖13上摺後所形成的正三角形部分之底部，往上翻摺約0.5公分，製造出一條橫的摺線。

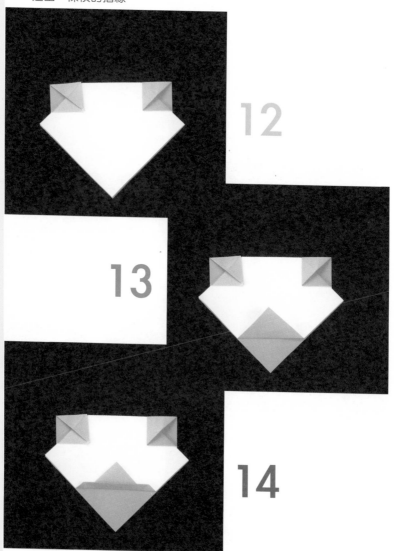

15. 順著圖14的摺線,將圖14原本往上翻摺的部分,改為往內收摺。

16. 將圖15之成品翻到背面。

17. 將下方尖角往上摺疊,底線對齊至背面的底線。

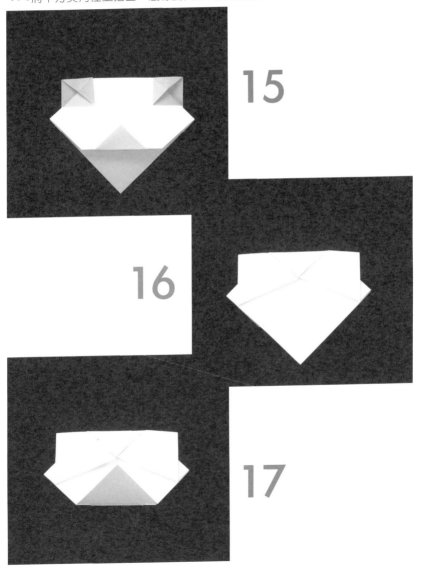

18.把左右兩邊之尖角往內收摺成兩個內摺之方塊。

19.翻回正面，貼上眼睛，俏皮的貓熊完成囉！

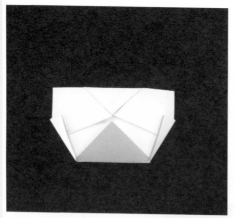

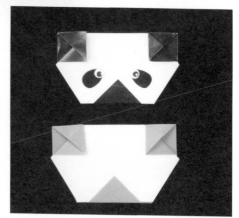

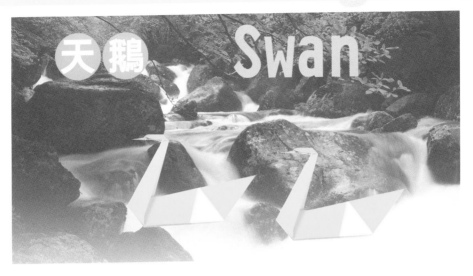

01. 拿一張正方形色紙，將有色面朝下，尖頭朝上成為菱形。

02. 菱形上方尖角往下方尖角對摺成為一個倒三角形。

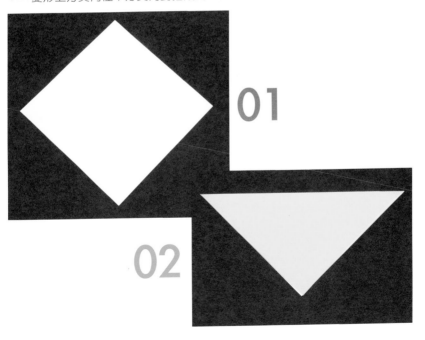

03. 將圖2之成品打開，再將上方尖角往中間內摺，邊線對齊至中間摺線。

04. 參照圖3之動作，做出對稱的下面部分。

05. 將圖4之成品翻至背面。

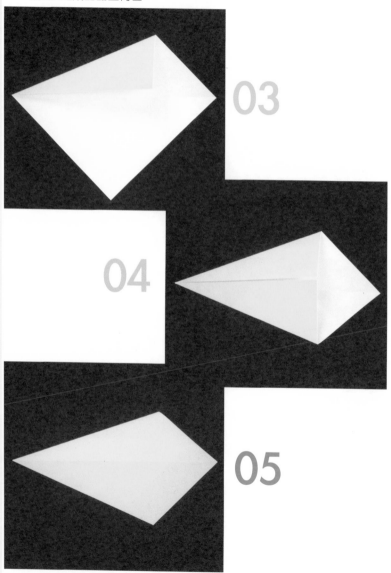

06. 上下兩尖端往中間摺合，邊線對齊至中間摺線。

07. 將左邊尖端往右翻摺，對齊至右邊尖端。

08. 對摺如圖。

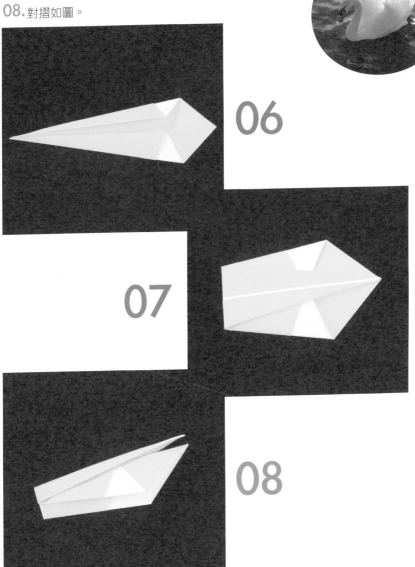

09. 將上方活動尖角上拉，壓平連接處。

10. 把上方尖端往下摺一小塊成為頭部。

11. 將圖10所摺的頭部尖端段摺，優雅的天鵝完成囉！

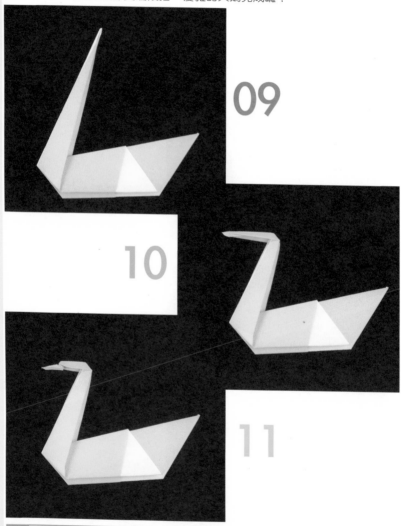

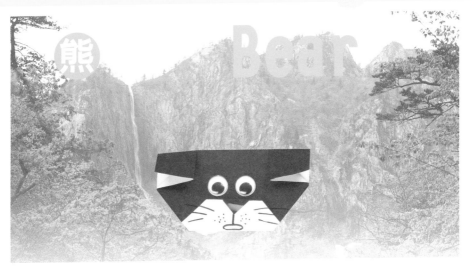

01. 拿一張正方形色紙,將有色面朝下,尖頭朝上成為菱形。

02. 菱形上方尖角往下方尖角對摺成為一個倒三角形。

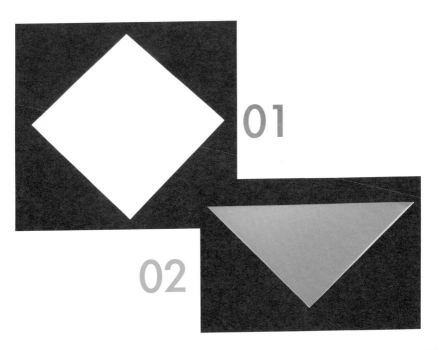

03. 將倒三角形的右邊尖角往下摺疊對齊至下方尖角。

04. 參照圖3之動作，將左方尖角也往下摺疊，成為一個小菱形。

05. 菱形上方尖角往下摺約2公分，形成一小塊倒三角形於頂端。

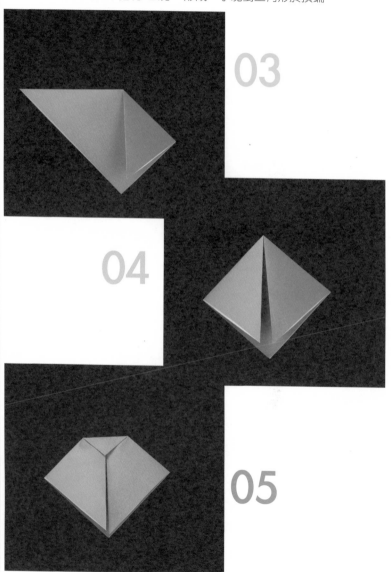

06. 如圖，將右下方活動之尖角向右上方摺疊，將活動三角左邊邊線與上方的
　　倒三角右邊邊線對齊。

07. 參照圖6之動作，將左下之活動尖角也向上摺疊，形成上端有兩個尖角。

08. 將圖7之成品翻面。

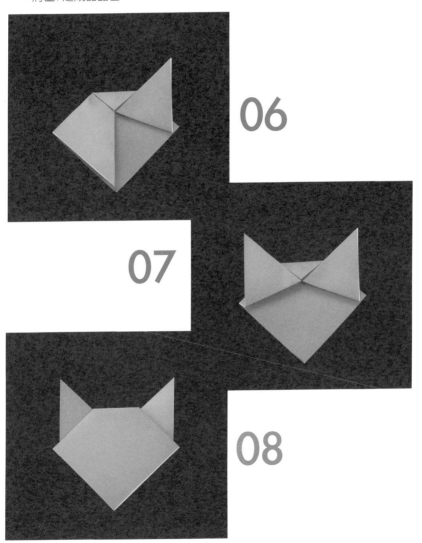

06

07

08

09. 接著把右上方的尖角往下方內摺。

10. 將圖9內摺後之三角形部分撐開，利用摺痕對齊壓平，成為熊熊的耳朵。

11. 參照圖9.10之動作，完成左方的耳朵。

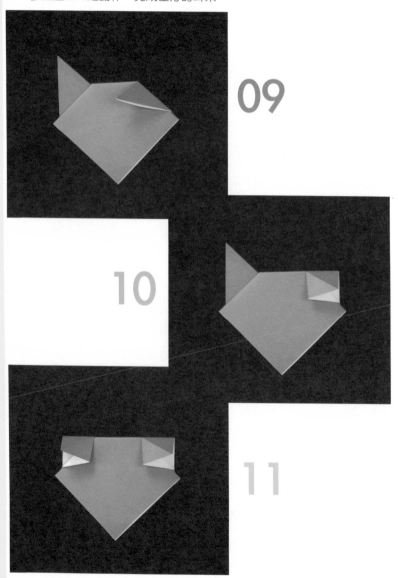

12. 將下方尖角往上摺約3公分。

13. 將圖12上摺的三角形之上方尖角再往下摺約1公分。

14. 把中間活動之部分上端往內摺入約0.5公分,如圖。

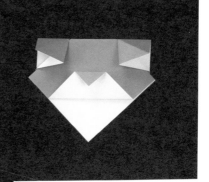

12

13

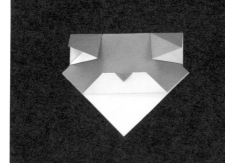

14

15. 將圖14之成品翻至背面。

16. 將下方尖端往上翻摺，底線對齊至其背面底線，並將尖端塞入上方縫隙。

17. 把左右兩邊之尖角往內收摺成兩個內摺之方塊。

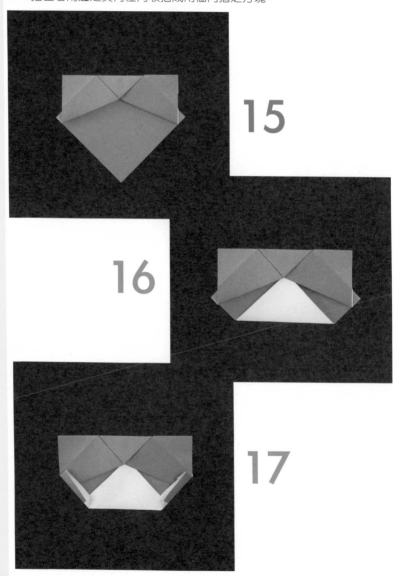

18. 將圖17之成品翻至背面。

19. 貼上眼睛，畫上嘴巴和鬍鬚，可愛的熊熊誕生了！

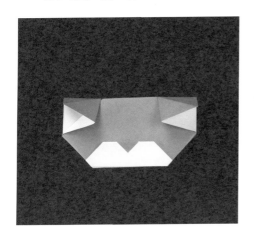

18

19

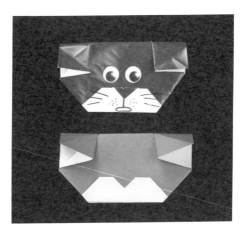

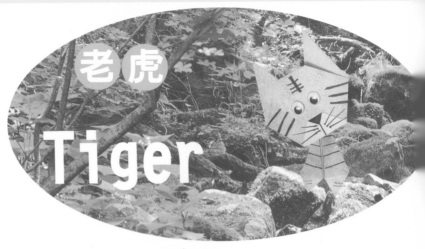

老虎
Tiger

01. 拿一張正方形色紙，將有色面朝下，尖頭朝上成為菱形。

02. 菱形上方尖角往下方尖角對摺成為一個倒三角形。

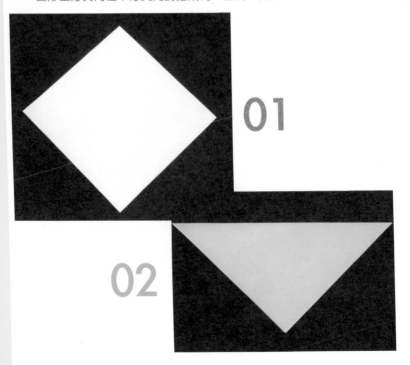

01

02

03. 將倒三角形的右邊尖角往下摺疊對齊至下方尖角。

04. 參照圖3之動作，將左方尖角也往下摺疊，成為一個小菱形。

05. 菱形上方尖角往下摺約2公分，形成一小塊倒三角形於頂端。

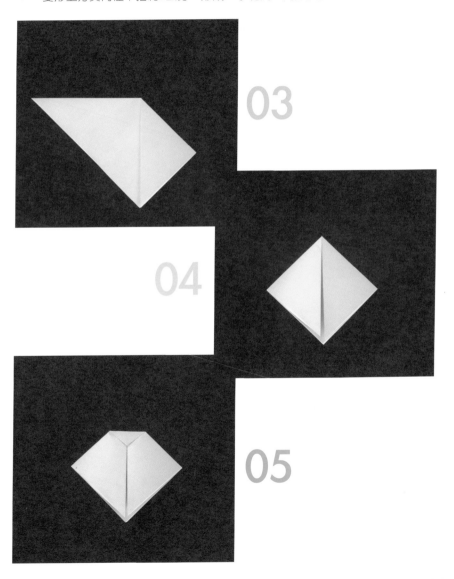

06. 在圖5下摺成之倒三角形的下方尖端之下留下約0.5公分，將右下方活動之尖角向右上方摺疊，將活動三角左邊之邊線與上方倒三角右邊尖角對齊。

07. 參照圖6之動作，將左下之活動尖角也向上摺疊，形成上端有兩個尖角。

08. 將圖7之成品翻面。

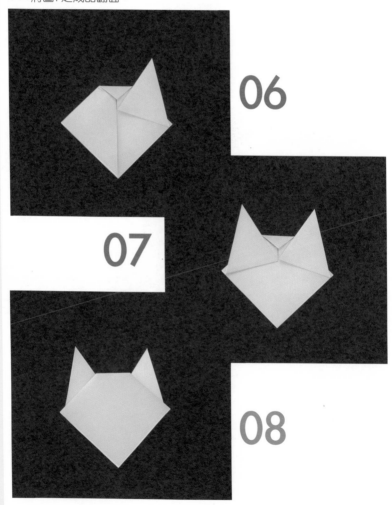

09. 如圖，將下方尖角往上摺約3公分。

10. 把圖9上摺的三角形之上方尖角再往下摺一小塊。

11. 將圖10之成品翻到背面。

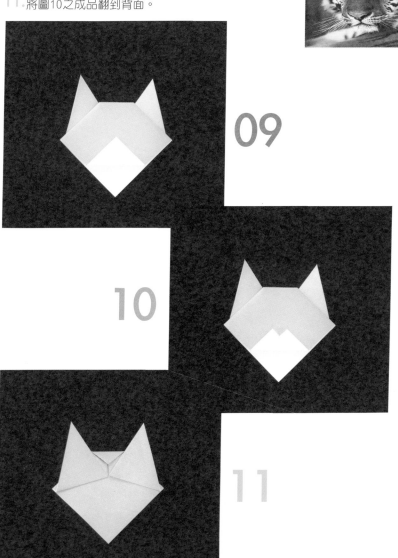

09

10

11

12. 將下方尖角往上摺疊，底線對齊至背面的底線。

13. 把左右兩邊之尖角往內收摺成兩個內摺之方塊。

14. 翻回正面，貼上眼睛並畫上鼻子、鬍鬚和斑紋，威風的老虎完成囉！

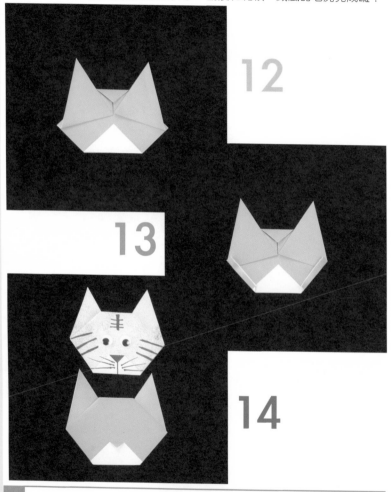

小常識 老虎是單獨生活的肉食性動物，並且在獵食動物時是單獨行動的，牠的力量較獅子強大，爆發力、速度與獵殺技巧也比獅子更為優異，根據古印度獵人所記載，老虎在野外，要是遇上大象這種龐然大物，是毫不畏懼，而且也會單獨補殺母象身邊的小象喔！

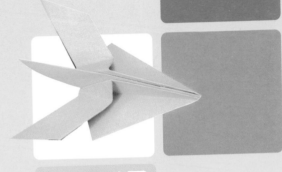

交●通
●○○
工●具

paper
game

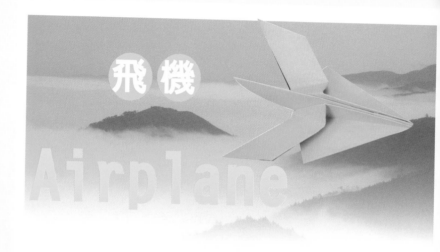

飛機

Airplane

01. 拿一張正方形色紙，將有色面朝下，尖頭朝上成為菱形。

02. 菱形上方尖角往下方尖角對摺成為一個倒三角形。

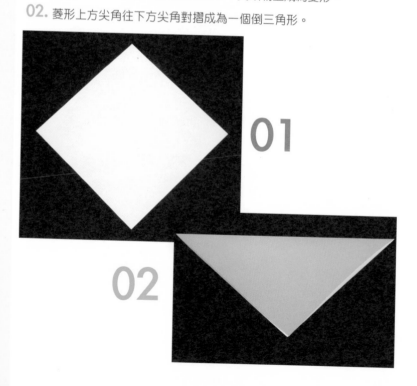

01

02

03. 將上方邊線向下壓摺約2公分。

04. 把右邊尖角往內摺。

05. 如圖4之動作,將左邊尖角也往內摺。

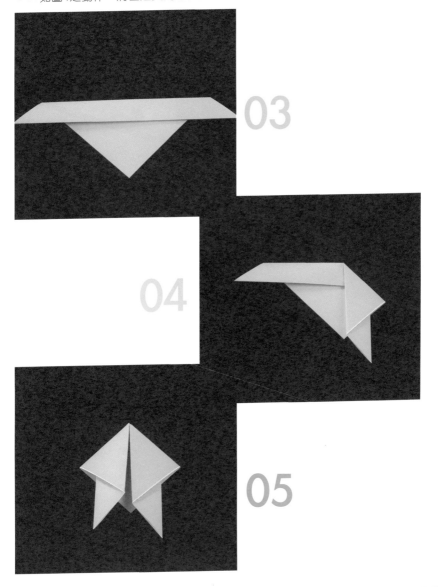

03

04

05

06. 再把右下方之尖角向右翻摺，並使其摺出的方塊之上方水平邊線與右邊之尖端對齊。

07. 參照圖6的動作，做出對稱之左半邊。

08. 將圖7之成品翻到背面。

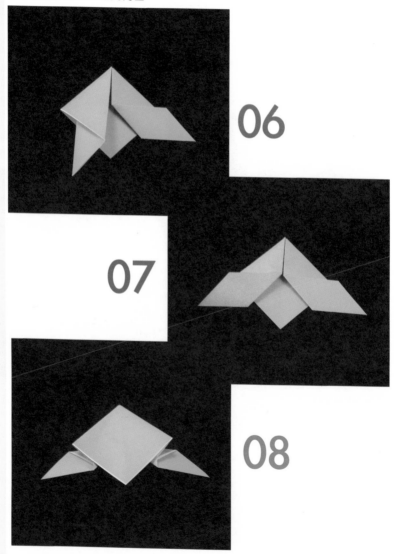

09.由左往右對摺。

10.將右邊邊線往左摺對齊至左邊邊線。

11.將圖10之成品往右邊翻轉成另一面。

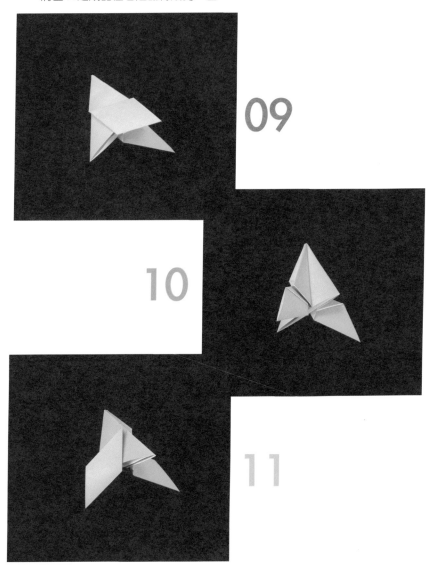

12. 參照圖10之方法,將左邊邊線往右摺,對齊至右邊邊線。

13. 抓住飛機的中間,調整如圖,即完成一架帥氣的飛機囉!

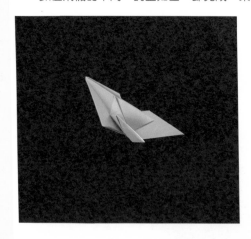

12

13

01.拿一張正方形色紙，將有色面朝上。

02.由下往上對摺。

03. 將上方邊線由上再往下翻摺對齊下面邊線。

04. 把中間可下翻之左右兩個尖角往下翻摺，使兩個尖角超出底線突出兩個小倒三角形。

05. 把圖4摺出的左右兩個三角形打開後再往內壓摺。

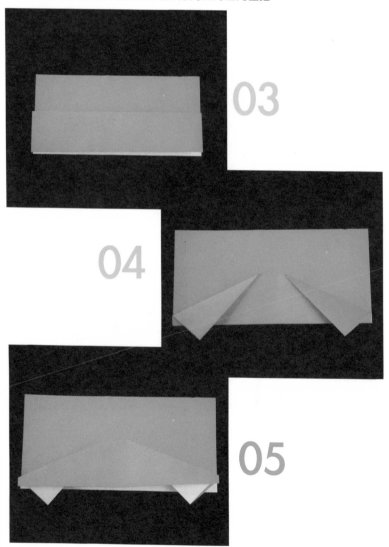

06. 將圖5之成品翻面。

07. 將上方邊線往下摺，對齊至下方邊線。

08. 將圖7下摺之部分再向下對摺一次。

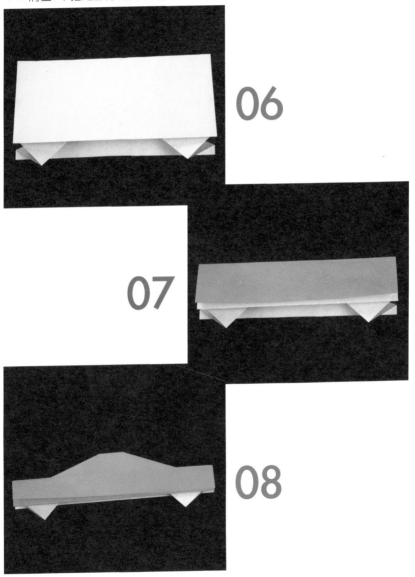

09. 把下方長方形部分的左上尖角往後壓摺。

10. 畫上車子的窗戶、車門、車燈等等圖案。

11. 一台小汽車完成囉！(可將下方2個尖角剪成半圓形)

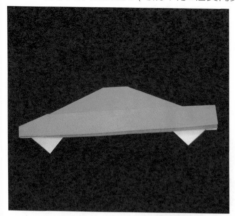

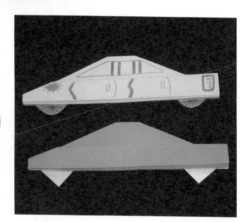

小常識 第一部汽車是由美國亨利福特（Henry Ford）於1896年發明的！現在福特公司也已是全球第二大的汽車公司，創辦初期，每部車從設計到裝配，福特都悉心親自參與工作。

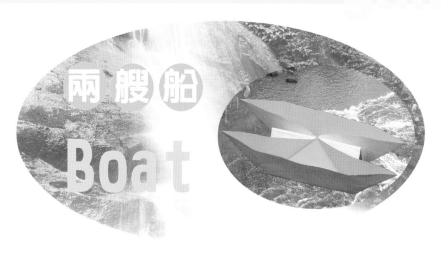

兩艘船
Boat

01. 拿一張正方形色紙，將有色面朝下。

02. 將色紙由上往下對摺後再打開，製造出中間的摺線。

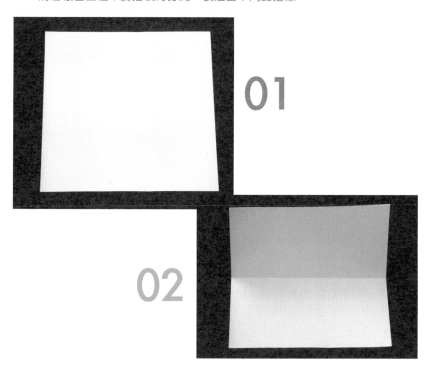

01

02

03. 將上端邊線往下摺，對齊至中間的摺線。

04. 將下端邊線往上摺，對齊至中間的摺線。

05. 由左至右對摺。

06. 將圖5之成品打開，中間會出現摺線。

07. 將左右兩邊邊線往中間內摺，對齊至中間摺線。

08. 把圖7的成品打開後，中間總共會出線3條摺線、8個小正方形。

09. 將右上的尖角往左下翻摺，翻摺部分之邊線對齊至最左邊之摺線。

10. 把圖9之成品打開後，會出現一條斜的摺線。

11. 將右下的尖角往左上翻摺，翻摺部分之邊線對齊至最左邊之摺線。

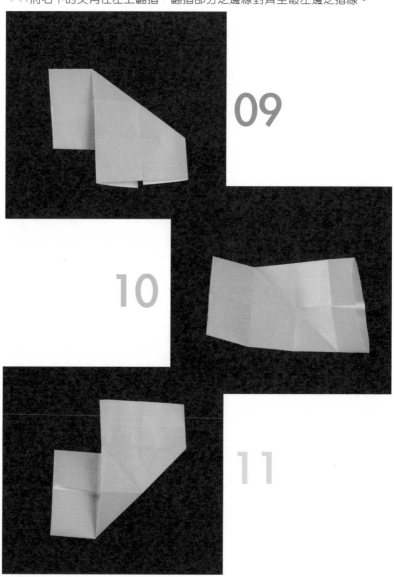

12. 把圖11之成品打開後，會出現一條斜的摺線。

13. 將色紙翻轉成如圖。

14. 把上端部分拉開順著摺線壓平如圖。

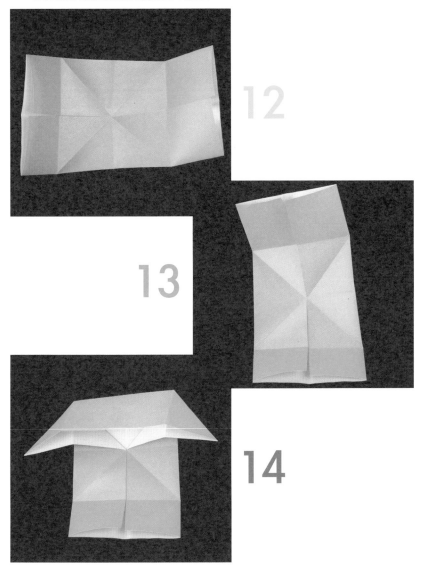

15. 把下端部分拉開順著摺線壓平如圖。

16. 將圖15之成品向外對摺。

17. 兩艘船完成囉！

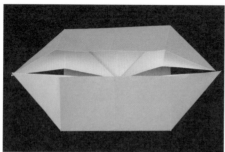
15

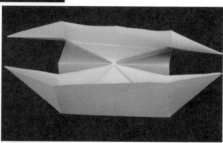
16

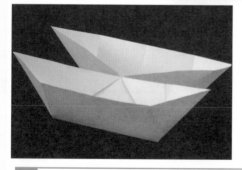
17

小常識 為什麼有些人會暈船呢？發生暈船的現象，主要是因為缺乏平衡的緣故。人體的耳朵中有一個叫半規管的構造，管內充滿液體，平時人體稍微搖動，管內液體流動會撞擊神經末梢，傳到大腦來調節平衡。當乘船遇大風浪，就會引起平衡紊亂和失調，於是就有可能出現頭暈、噁心、嘔吐等的暈船現象。

飛行
動物

paper
game

蟬

Cicada

01. 拿一張正方形色紙，將有色面朝下，尖頭朝上成為菱形。

02. 菱形上方尖角往下方尖角對摺成為一個倒三角形。

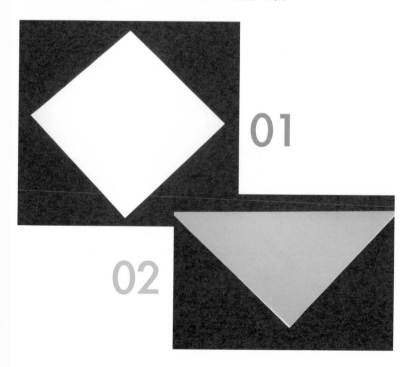

01

02

03. 將倒三角形的右邊尖角往下摺疊對齊至下方尖角。

04. 參照圖3之動作，將左方尖角也往下摺疊，成為一個小菱形。

05. 如圖，將右下方活動之尖角向右上方摺疊，中間摺疊處留下約4公分。

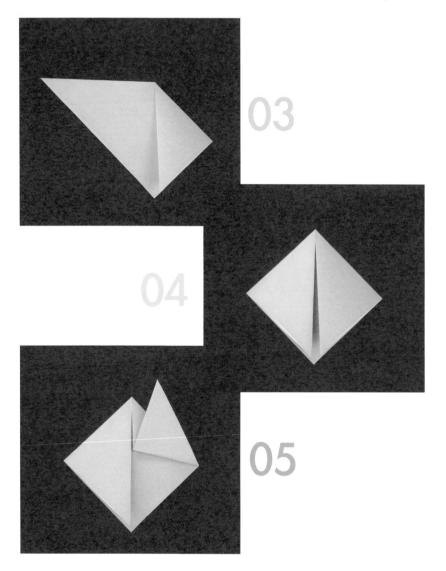

06. 參照圖5之動作，做出左邊部分。

07. 將下方尖角往上摺，上方約留下0.5公分。

08. 將下方尖端再往上摺，在上方白色色紙部分流下0.5公分長度。

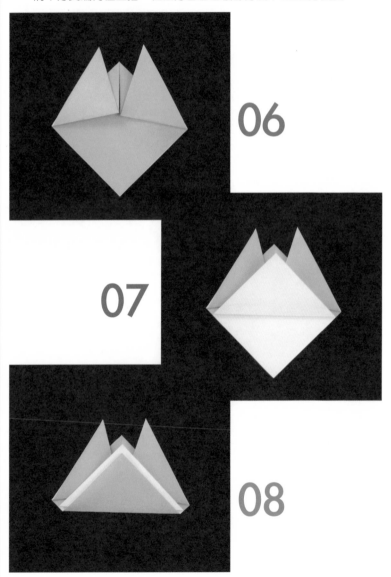

09. 將圖8之成品翻到背面，調整如圖。

10. 左右對摺後打開，中間出現摺線。

11. 將左右兩邊向中間摺合，左右兩端對齊至中間摺線。

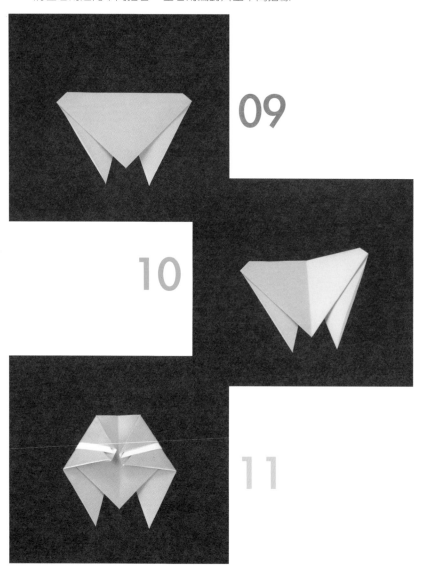

12. 將圖11之成品翻到背面，貼上眼睛，一隻可愛的蟬誕生囉！

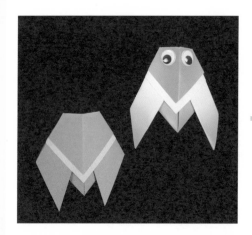

12

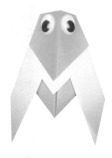

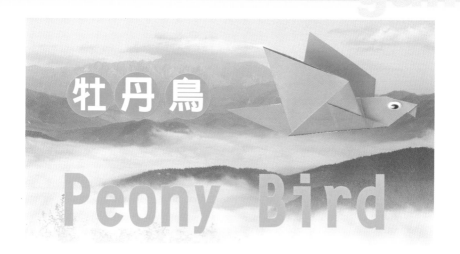

牡丹鳥

Peony Bird

01. 拿一張雙色的正方形色紙，尖頭朝上成為菱形。

02. 菱形下方尖角往上方尖角對摺成為一個正三角型。

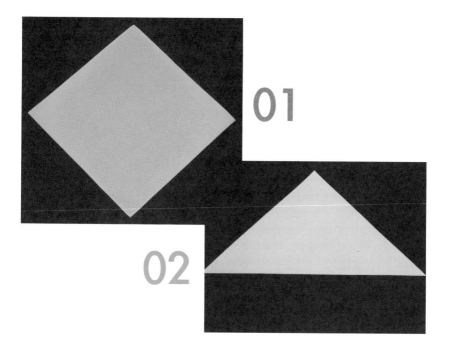

03. 將上端尖角向下壓摺，尖角部分摺至超過底線約2.5公分。

04. 把圖3下摺部分之上層色紙往上翻摺，左右兩尖端位置約在上下兩底
線中間部分。

05. 由左向右對摺。

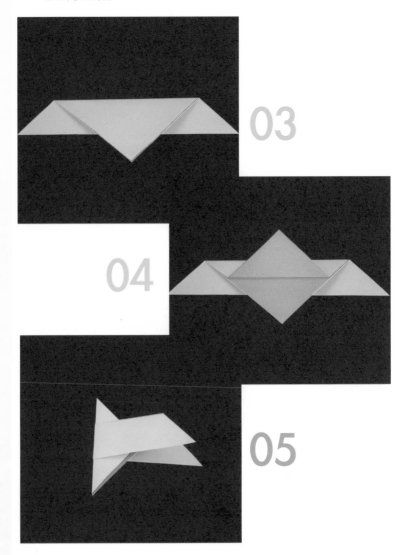

06. 將右邊上層尖端往左邊翻摺如圖。

07. 接著把右邊下層尖端往左邊對摺。

08. 再把上方的尖端處往下摺一個三角。

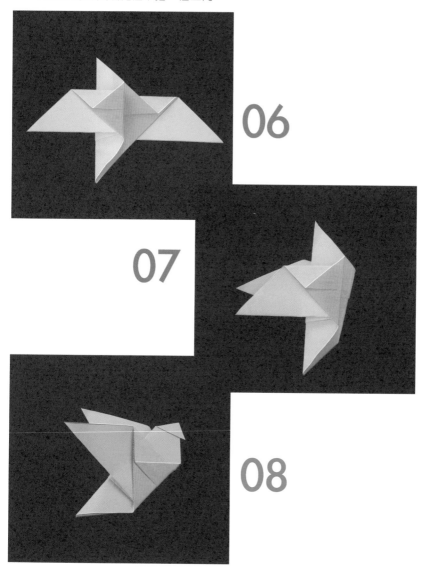

06

07

08

09. 然後隨著摺線往內摺，如圖。

10. 最後再把眼睛貼上，即完成美麗的牡丹鳥。

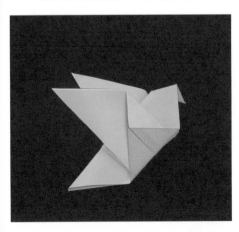

09

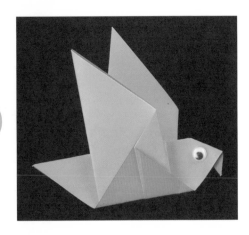

10

牡丹鳥又稱之為太陽鳥。牡丹鳥的個性溫和，喜歡飛到人的頭上，眼睛大大的很可愛，很喜歡吱吱叫!牡丹是一隻超級聰明的鳥，尤其是自己開鳥籠的絕技，讓人又愛又恨，常常剛被關進去，一轉身牠又飛到你背上了，真恨不得海扁牠們一頓，所以現在牠們的門口都多了一道小扣環！

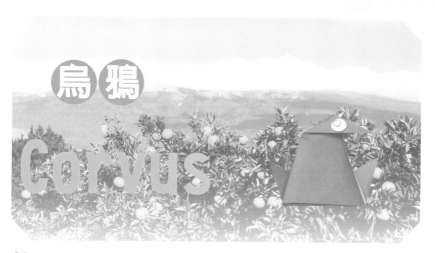

01. 拿一張正方形色紙，將有色面朝下，尖頭朝上成為菱形。

02. 菱形下方尖角往上方尖角對摺成為一個正三角型。

03. 左右兩邊尖角向內摺後打開，製造出如圖的兩條摺線。

04. 將左邊尖角沿摺線向內摺合，再將右邊尖角向內摺合後，翻至背面。

05. 將下端兩個尖腳往上翻摺。

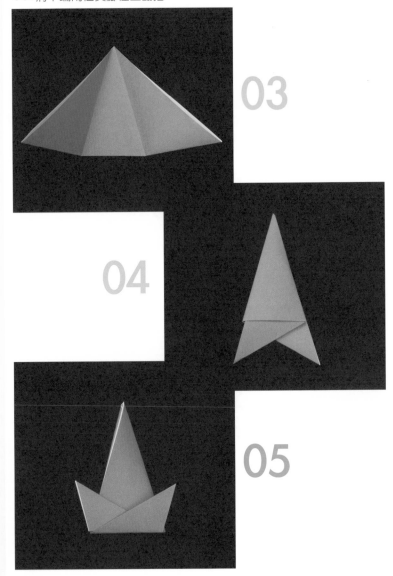

06. 將圖5之成品翻至背面。

07. 將上方尖端往右壓摺。

08. 貼上眼睛，就成為一隻可愛的烏鴉囉！

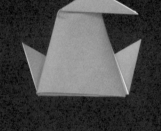

06

07

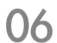

08

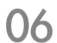

小常識　一般人覺得烏鴉是黑色的，而且叫聲難聽，於是就冠上不祥的象徵。不過在日本烏鴉是一種象徵吉祥的動物，在他們的神社幾乎都會有烏鴉的存在唷！

紙鶴 Cariama

01. 拿一張正方形色紙，將有色面朝下。

02. 由上往下對摺。

03. 由左往右再對摺一次。

04. 將右上尖角對摺至左下尖角。

05. 將色紙整個攤開來，出現米字形的摺線。

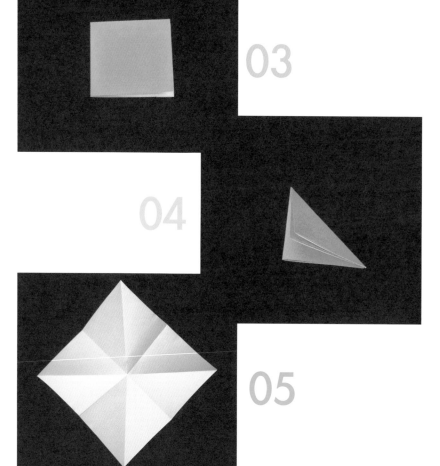

03

04

05

06. 將色紙沿著其中一條對角線對摺後，調整如圖。

07. 將右邊尖角撐開沿著摺線壓平如圖。

08. 接著翻面，如圖。

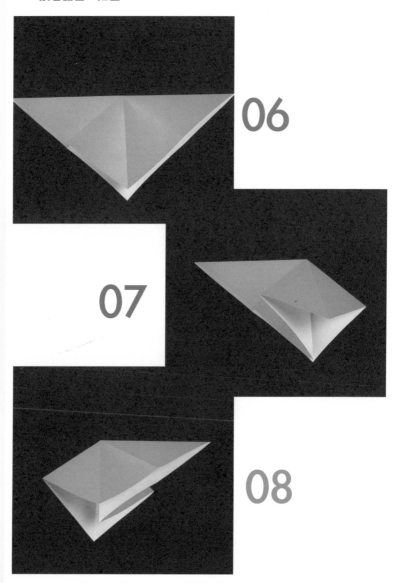

09. 重覆如圖7之動作。

10. 將左右兩個上層的尖端向中間摺合，邊線對齊至中間摺線。

11. 將圖10摺合之部分打開，再將中間部分撐開如圖。

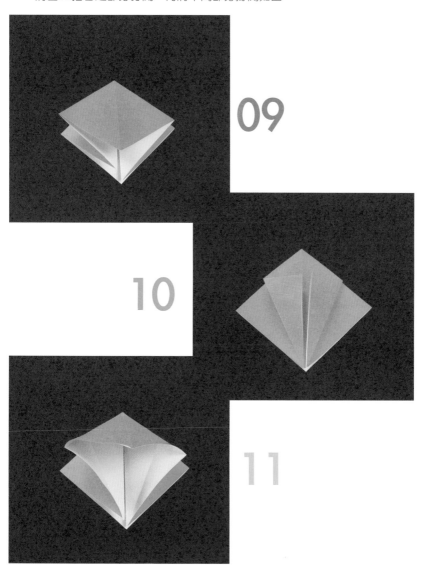

12. 把圖11撐開部分往上拉開壓摺，如圖。

13. 將圖12之成品翻至背面。

14. 把左右兩尖端往內摺合，對齊至中間摺線。

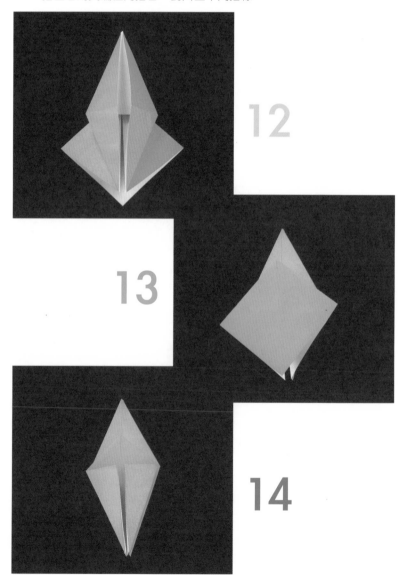

15. 將圖14摺合之部分打開，再將中間部分撐開如圖。

16. 把圖15撐開部分往上拉開壓摺，如圖。

17. 將左右兩邊上層之尖端往內摺，邊線摺至對齊中

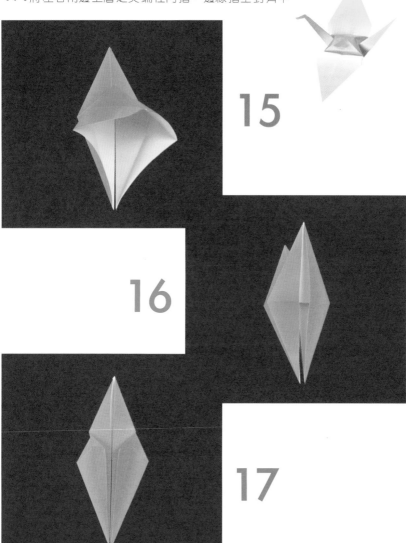

15

16

17

線。

18. 將圖17之成品翻至背面。

19. 參照圖17之方法摺成如圖。

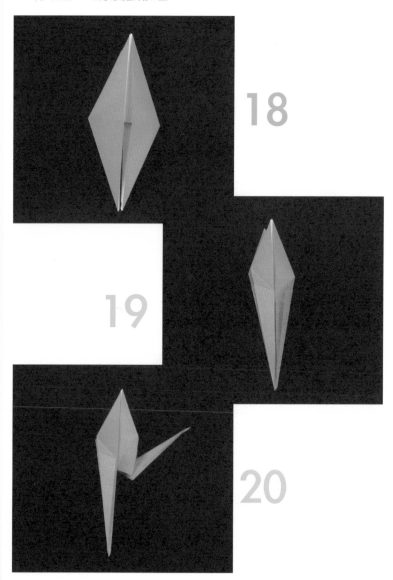

20. 將右下方之活動尖角往上拉，用手指把中間往內壓後摺平。

21. 參照圖20之動作，做出左邊部分。

22. 左邊尖端處向下壓摺一小塊，做出鶴的頭部。

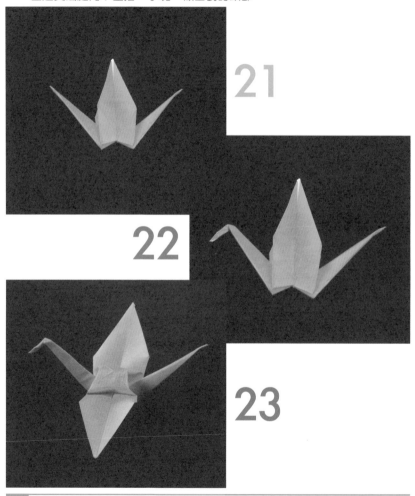

小常識 在日本，摺紙鶴並將紙鶴串聯成線後，常被用來作為許願與祈福的功能，除了可祈求戀愛運外，如果想為朋友祈福，也常常會有許多朋友聯合起來共同摺100隻或1000隻紙鶴送給朋友作為一種祝福的禮物。

燕子
Swallow

23. 把左右的翅膀往外拉開，一隻美麗的紙鶴就大功告成啦！

01. 拿一張正方形色紙，將有色面朝下。

01

02

02. 由上往下對摺。
03. 由左往右再對摺一次。
04. 將右上尖角對摺至左下尖角。

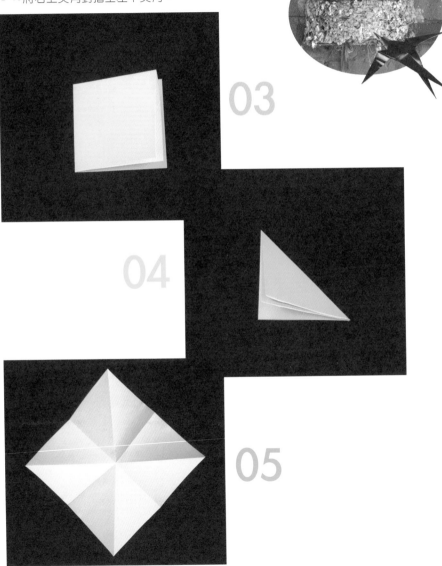

03

04

05

05. 將色紙整個攤開來，出現米字形的摺線。

06. 將色紙沿著其中一條對角線對摺後，調整如圖。

07. 將右邊尖角撐開沿著摺線壓平如圖。

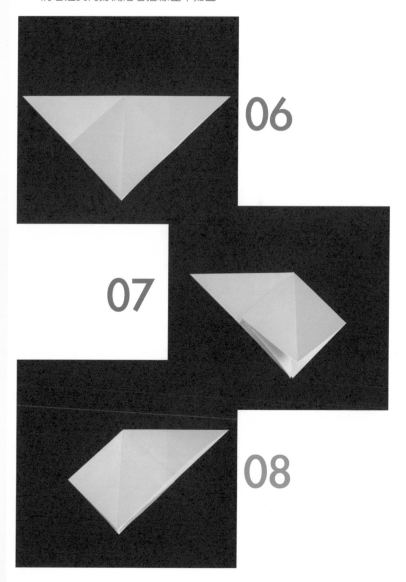

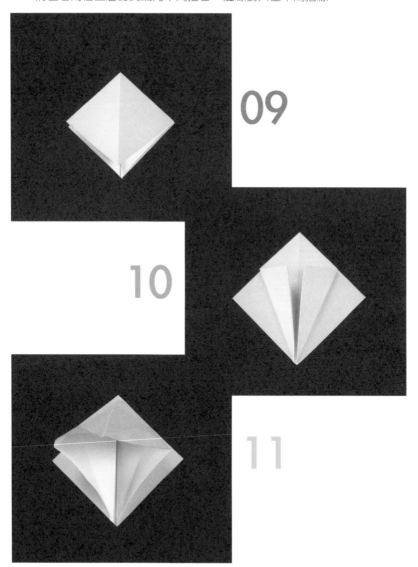

08. 接著翻面，如圖。

09. 重複如圖7之動作。

10. 將左右兩個上層的尖端向中間摺合，邊線對齊至中間摺線。

11. 將圖10摺合之部分打開，再將中間部分撐開如圖。

12. 把圖11撐開部分往上拉開壓摺，如圖。

13. 將圖12之成品翻至背面。

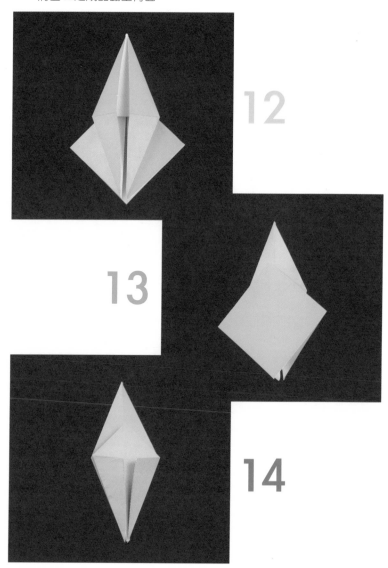

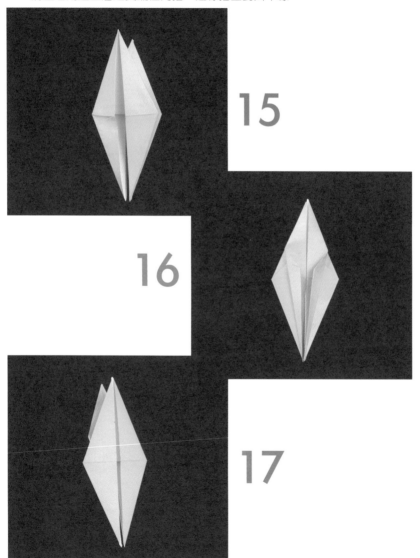

14. 把左右兩尖端往內摺合，對齊至中間摺線。

15. 將圖14摺合之部分打開，再將中間部分撐開往上拉開壓摺。

16. 將左右兩邊上層之尖端往內摺，邊線摺至對齊中線。

17. 將圖16之成品翻至背面。

18. 參照圖16之方法摺成如圖。

19. 將圖18之成品翻至背面。

20. 右上方之活動尖端往外拉摺壓平，壓平後之上面尖端約和中間的尖端等高。

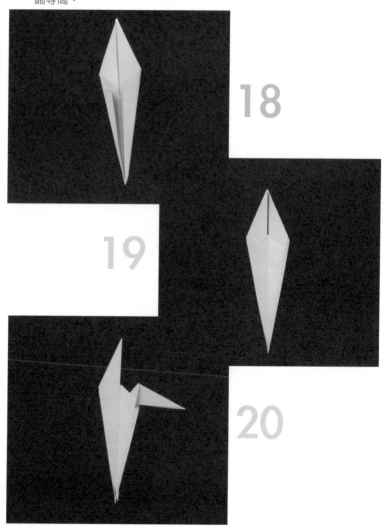

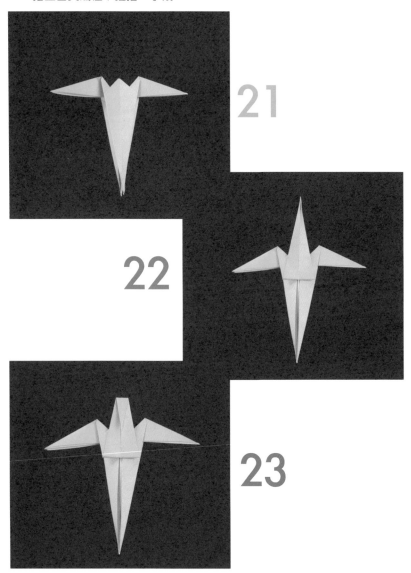

21. 參照圖20之方法，做出左邊部分。

22. 將下方的上層尖端往上拉摺如圖。

23. 把上面尖端往下拉摺一小段。

24. 圖23下拉摺之部分之尖端再往上拉摺約一半。

25. 將圖24之成品翻至背面。

26. 將下方尖端從中間剪開如圖。

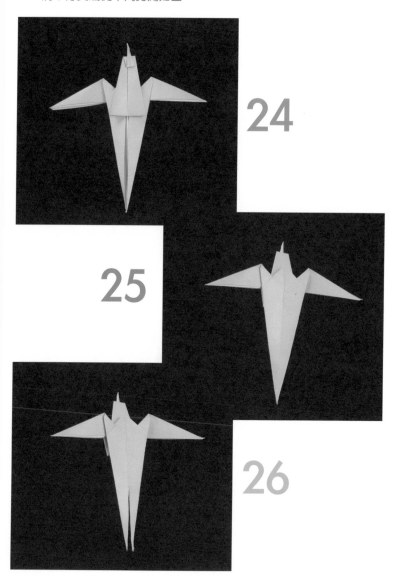

27. 將剪開的部分交叉固定，逗趣的燕子完成了！

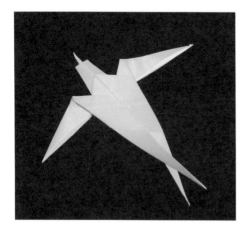

27

小常識　燕窩因為取得不易，千百年來一直被視為滋補養顏的極品美食，而並非所有燕窩都可供食用，一般燕子築巢多是由樹枝、雜草和泥土組成，並不能食用；只有一種分佈在東南亞的金絲燕，牠會吐出唾液結於懸崖峭壁並築成窩巢，再經人工採集、剔毛、除汙後才是食用燕窩唷！

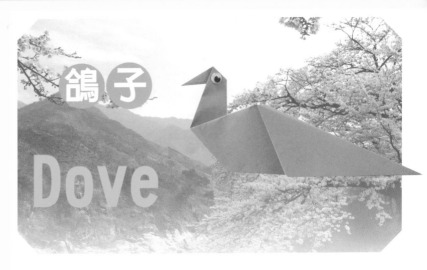

鴿子
Dove

01. 拿一張正方形色紙，將有色面朝下，尖頭朝上成為菱形。

02. 菱形上方尖角往下方尖角對摺成為一個倒三角形。

01

02

03. 將圖2之成品打開，再將上方尖角往中間內摺，邊線對齊至中間摺線。

04. 參照圖3之動作，做出對稱的下面部分。

05. 上方尖端往下壓摺，邊線對摺至中線。

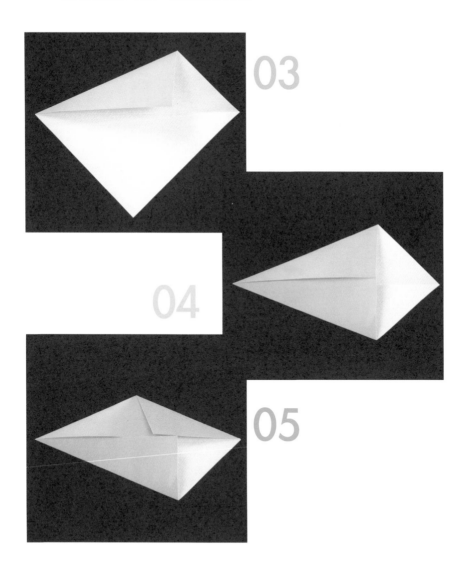

06. 參照圖5之動作，做出對稱的下方部分。

07. 上下對摺成如圖。

08. 將左方尖端往上翻摺。

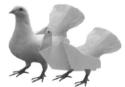

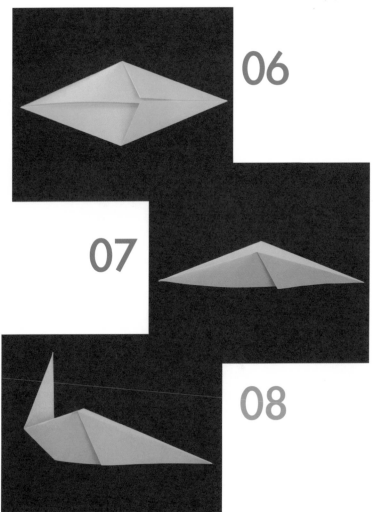

09. 把上方尖端往下摺一小塊成為頭部。

10. 貼上眼睛,生動的小鴿子完成了!

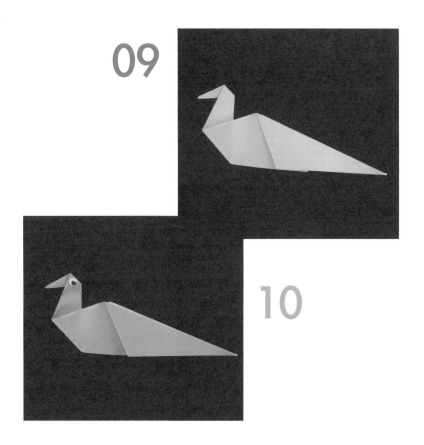

小常識 1940年德國攻佔巴黎,一位小孩和鴿子被綁匪打死了,爺爺為了紀念這個孩子,於是便將死鴿交給畢卡索,請他代畫。1949年,畢卡索便把這幅鴿子圖獻給了正在巴黎召開的和平大會,從此鴿子象徵和平的意義就流傳開了。

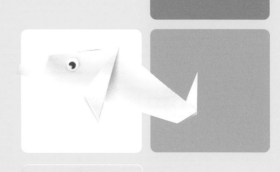

海洋
動物

paper
game

海豚
Dolphin

01. 拿一張正方形色紙，將有色面朝下，尖頭朝上成為菱形。

02. 菱形上方尖角往下方尖角對摺成為一個倒三角形。

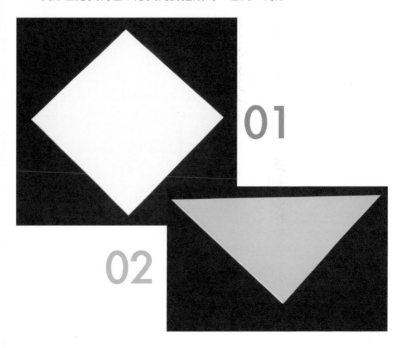

03. 將圖2之成品打開，再將上方尖角往中間內摺，邊線對齊至中間摺線。

04. 參照圖3之動作，做出對稱的下面部分。

05. 將圖4之成品翻至背面。

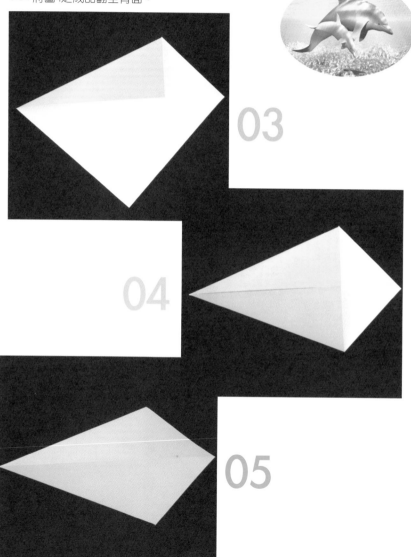

06. 把左邊尖端往右摺對齊至右邊尖端。

07. 將圖6之成品翻至背面。

08. 將上半部中間撐開壓平。

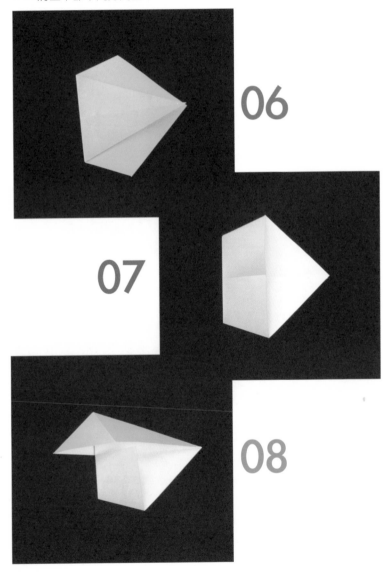

09. 同圖8之方法，做出相同之下半部分。

10. 將右邊之上層尖角往左翻摺。

11. 左邊尖角向內摺至中心點。

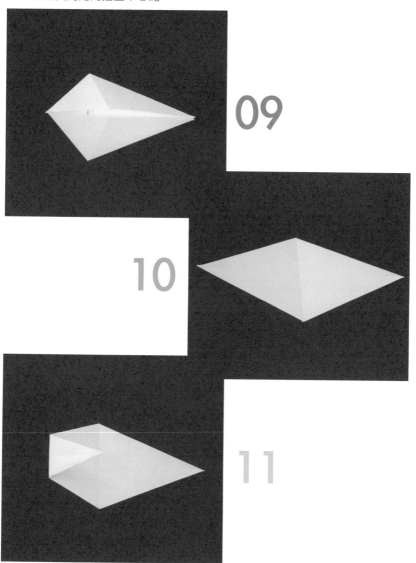

12. 中間的尖角再往左翻摺如圖。

13. 左邊尖角往內摺一小塊。

14. 由上往下對摺。

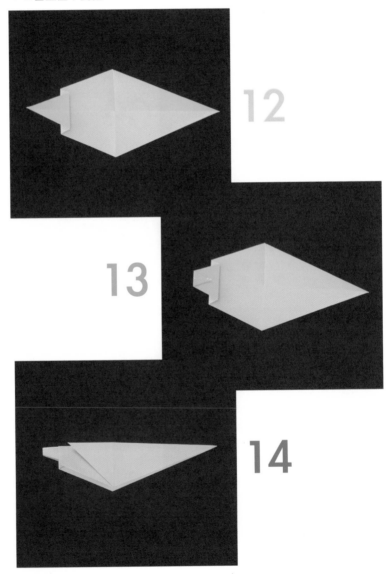

15. 調整如圖。

16. 將中間的活動三角形往下翻摺，邊線對齊至中間摺線。

17. 翻面後參照圖16之方法，做出對稱的另一邊。

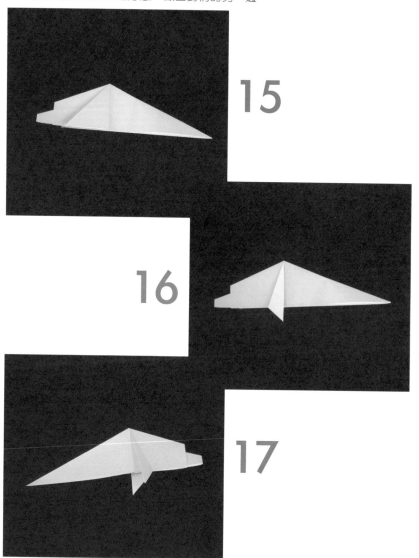

18. 將另一邊之尖角往上翻摺如圖。

19. 貼上眼睛，一隻可愛的海豚完成囉！

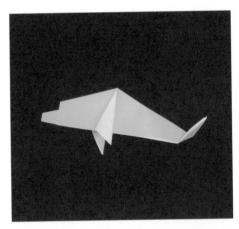

18

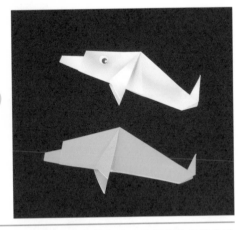

19

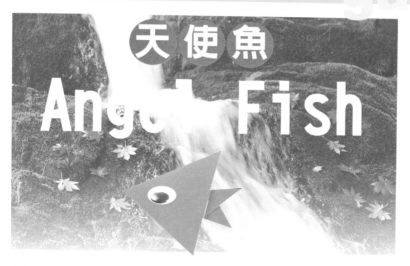

天 使 魚
Angel Fish

01. 拿一張正方形色紙，將有色面朝下。
02. 由上往下對摺。

01

02

03. 由左往右再對摺一次。

04. 將右上尖角對摺至左下尖角。

05. 將色紙整個攤開來，出現米字形的摺線。

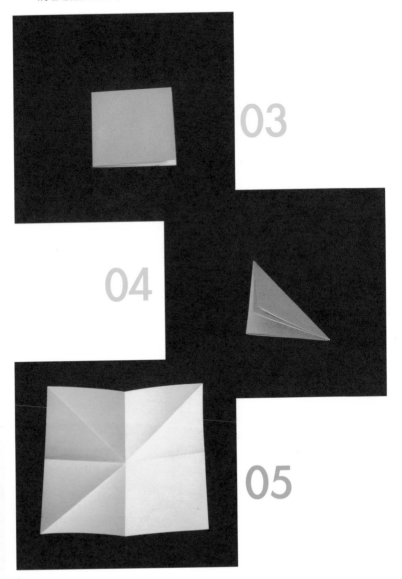

06. 由上往下對摺。

07. 將右邊撐開,順著摺線壓平如圖。

08. 將圖7之成品翻面。

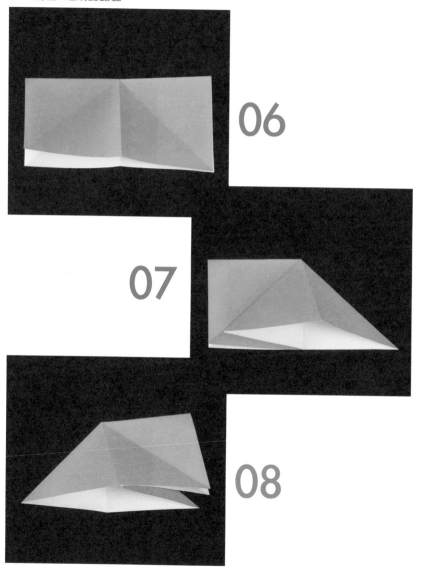

09.同圖7之動作，做成如圖。

10.將右邊上層之尖角往左下壓摺如圖。

11.將左邊上層之尖角往左下壓摺如圖。

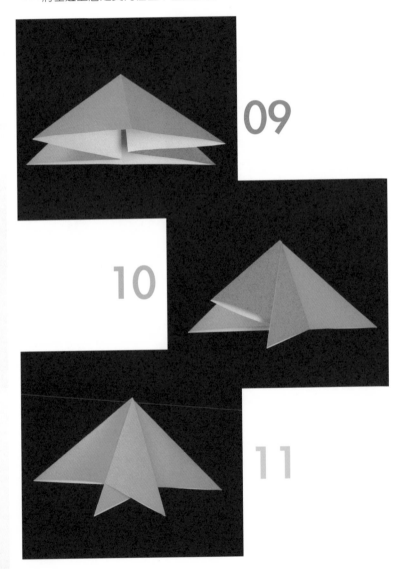

12. 將圖11之成品翻面，貼上眼睛，美麗的天使魚完成了！

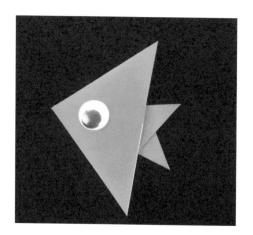

12

「誦詩般優美」形容天使魚在水中悠游的最佳寫照。天使魚是相當美麗的魚類，值得您一看再看。天使魚具有極為豔麗的身體花色，一般而言，豔麗的膚色，對於潛在的掠食者具有警告的意義，不過天使魚的豔麗膚色通常用在彼此間的爭奪、保衛領域上；由於天使魚的幼魚膚色並不豔麗，所以被容許在成魚的領域中居住，而不會受到排擠，也不會發生如成魚爭奪領域的情況。

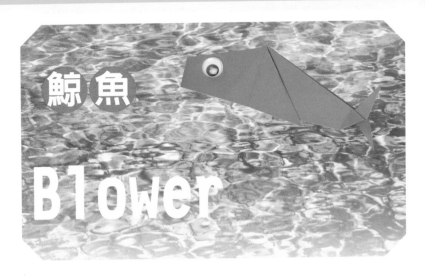

鯨魚
Blower

01. 拿一張正方形色紙，將有色面朝下，尖頭朝上成為菱形。

02. 菱形上方尖角往下方尖角對摺成為一個倒三角形。

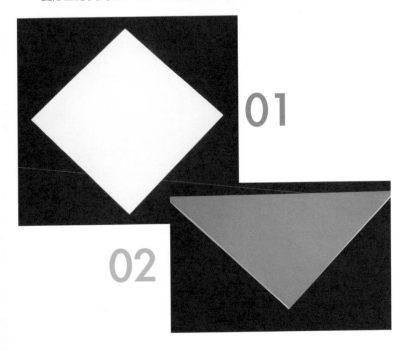

03. 將圖2之成品打開,再將上方尖角往中間內
摺,邊線對齊至中間摺線。

04. 參照圖3之動作,做出對稱的下面部分。

05. 將圖4之成品翻至背面。

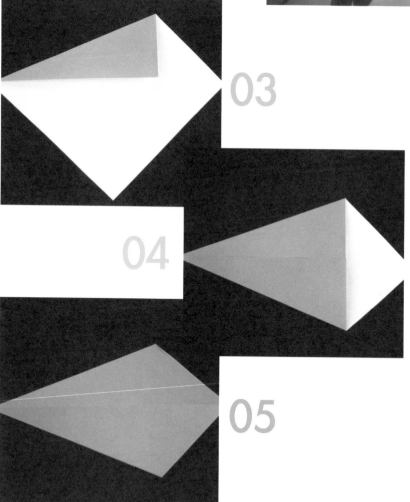

03

04

05

06. 把左邊尖端往右摺對齊至右邊尖端。

07. 將圖6之成品翻至背面。

08. 將上半部中間撐開壓平。

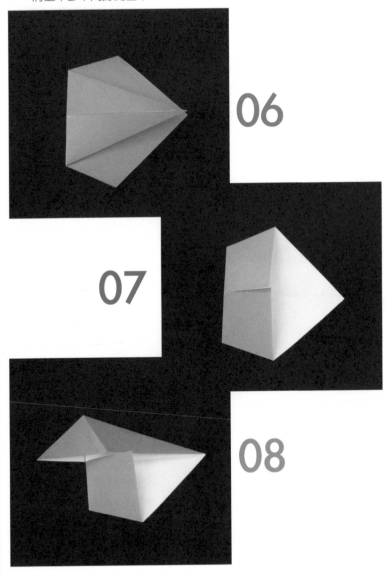

09. 同圖8之方法，做出相同之下半部分。

10. 將右邊之上層尖角往左翻摺。

11. 左邊尖角向內摺至中心點。

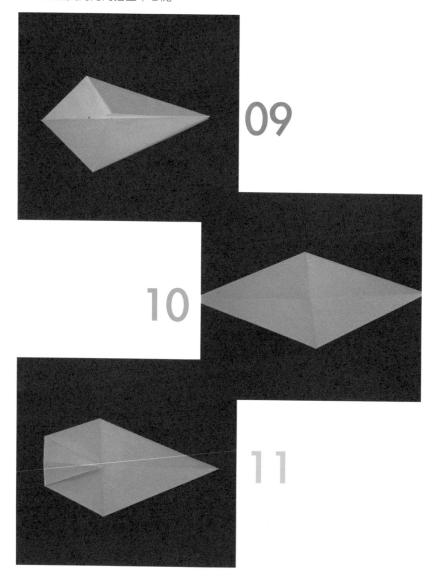

12. 由下往上對摺。

13. 將中間活動三角型之尖角由左往右翻摺。

14. 把右邊尖角往上翻摺一小塊，如圖。

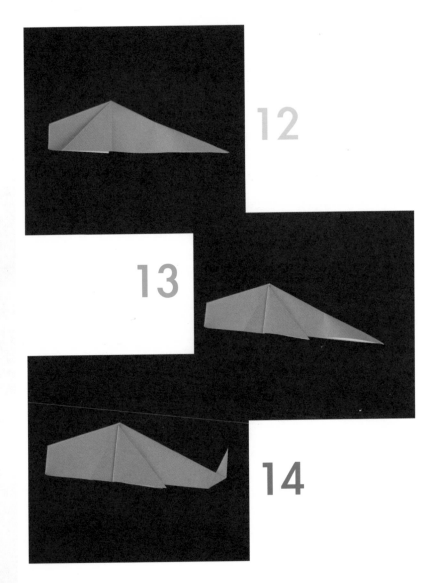

15. 將圖15往上翻摺之部分從中間剪開。

16. 把剪開的部分往下翻摺，如圖。

17. 貼上眼睛，生動的鯨魚完成囉！

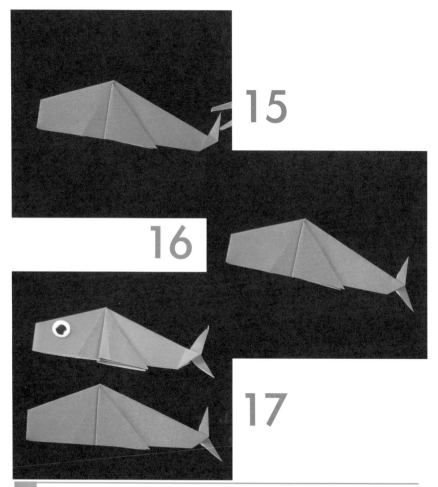

小常識　鯨魚是哺乳類動物，和人一樣是必須呼吸的，所以每當鯨魚浮出海面只是為了要呼吸，而所噴出來的只是牠體內的廢氣，而體內的廢氣排出後，接觸到外面的冷空氣，就變成白霧狀，這個和寒冬中人們口中會吐出白煙是一樣道理的。所以鯨魚的「噴水」動作其實是排出氣體。

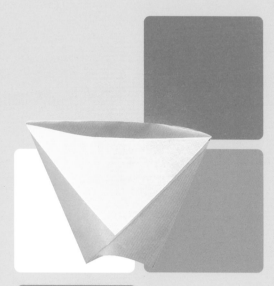

趣味遊戲

paper
game

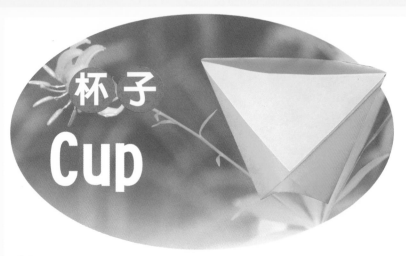

杯子
Cup

01. 拿一張正方形色紙，將有色面朝下，尖頭朝上成為菱形。

02. 菱形下方尖角往上方尖角對摺成為一個正三角形。

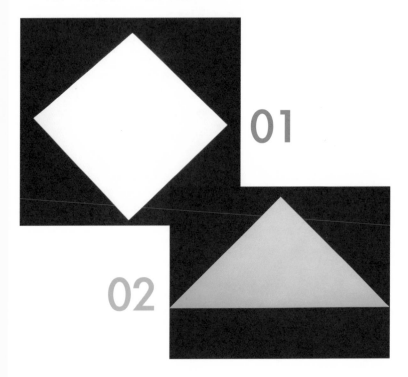

03. 將上方尖角往下翻摺，邊線對齊至下方邊線。

04. 將圖3翻摺之部分打開。

05. 右邊尖角往左翻摺，其尖端對齊至摺線最左邊的地方。

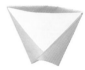

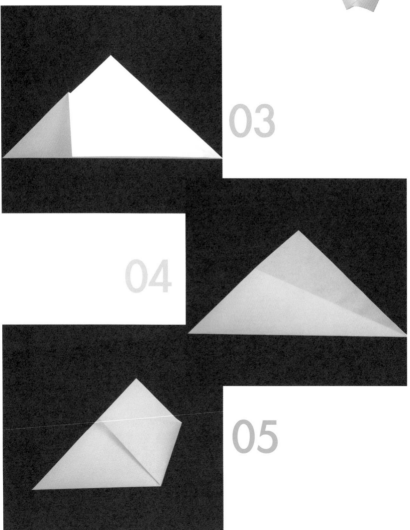

06. 將左邊尖角往右翻摺，邊線對齊另一邊翻摺部分。

07. 將上端上層尖端往下翻摺如圖。

08. 將圖7之成品翻至背面。

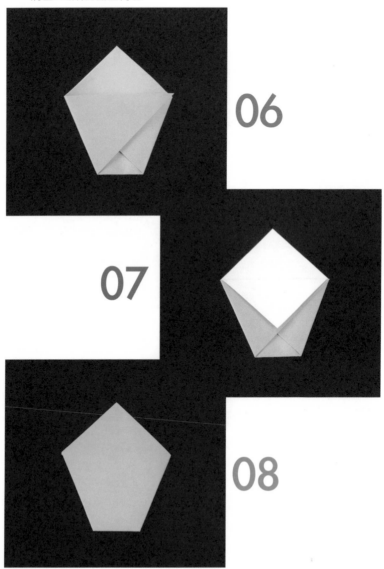

09. 同圖7之作法，翻摺上方尖端。

10. 把中間撐開後，杯子完成了！

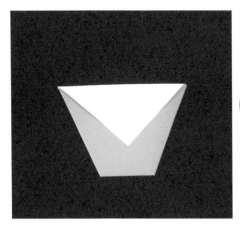

09

10

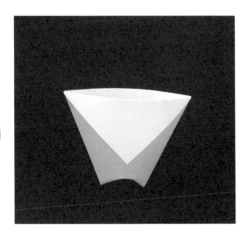

小常識 我們常常會在自動飲水機旁看到紙做的小杯子，又稱之為一口杯，主要有兩個用途：一是環保、二是方便喝水及不用彎著頭喝水。

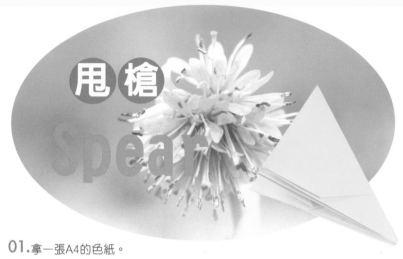

甩槍
Spear

01. 拿一張A4的色紙。

02. 由上往下對摺。

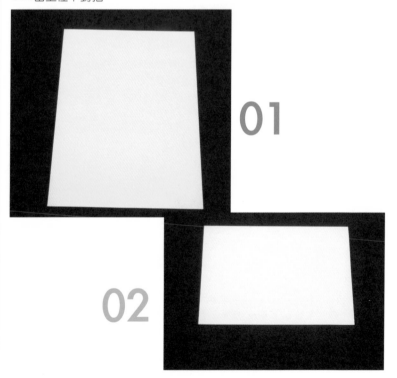

01

02

03. 由左往右對摺。

04. 將色紙攤開來，中間出現十字之摺線。

05. 將右上尖角往內翻摺，邊線對齊至中間摺線，如圖。

03

04

05

06. 參照圖5之動作，將其他三個尖角均向內摺合。

07. 沿著水平摺線，由上往下對摺。

08. 由左往右對摺。

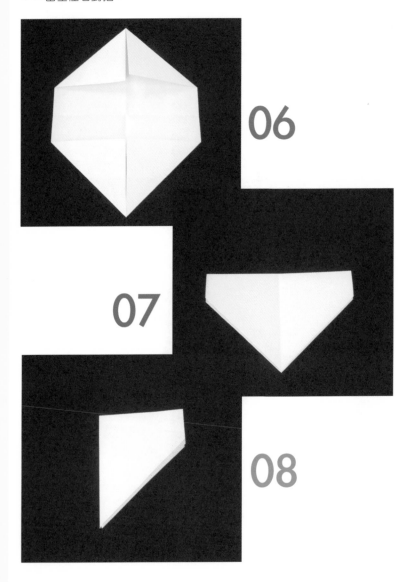

09. 將圖8之成品上層的中間部分撐開壓平。

10. 將圖9之成品翻至背面。

11. 參照圖9之動作，做出對稱的另一邊。

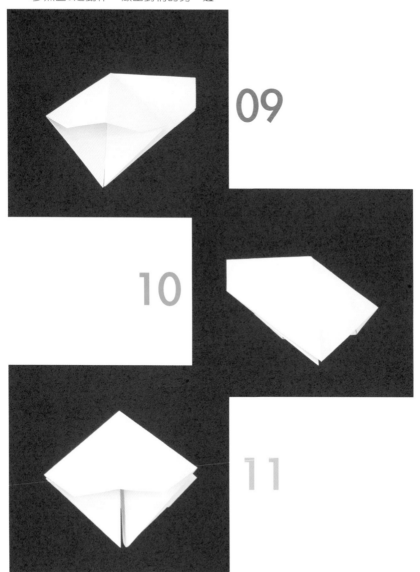

12. 由右往左對摺，甩槍完成了！

12

四方盒

Foursquare

01. 拿一張A4的色紙。

02. 由上往下對摺。

01

02

03. 由左往右對摺。

04. 將右上尖角往左下翻摺，邊線對齊至左邊邊線。

05. 把下端往上翻摺，底部對齊至圖4翻摺後之三角形底線，壓平如圖。

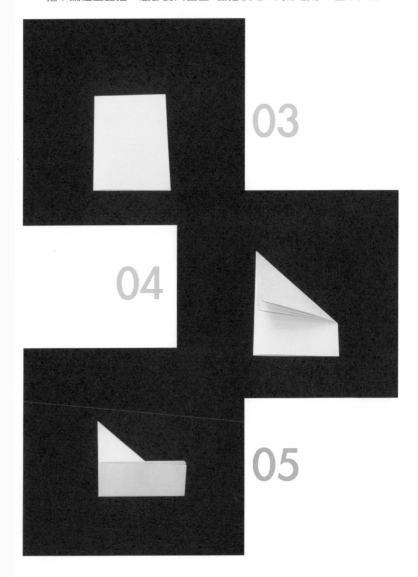

06. 將整張色紙攤開調整如圖，左右有兩條摺線，中間有米字形摺線。

07. 由右往左對摺。

08. 調整為如圖之位置。

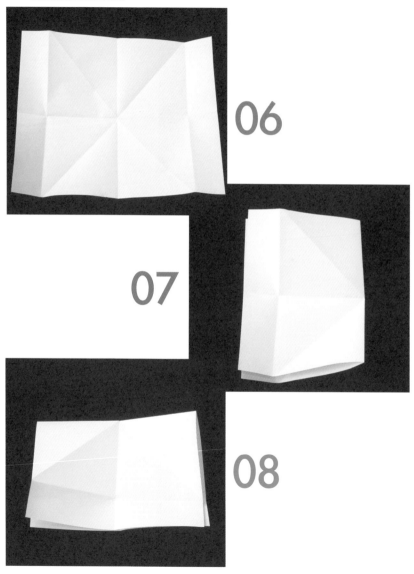

09. 上端兩尖角往內翻摺壓平，邊線對齊至中間摺線。

10. 將圖9之成品打開，出現兩條明顯的斜摺線。

11. 將右邊撐開，順著摺線往左壓平。

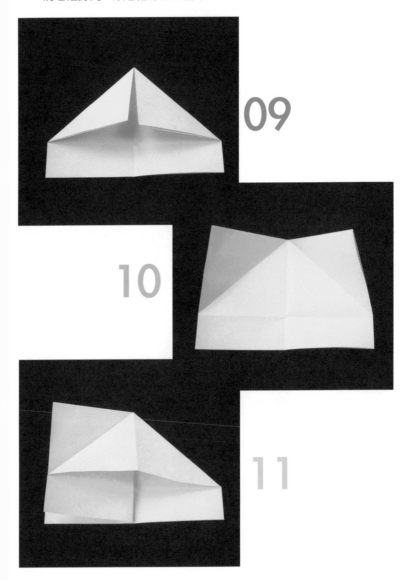

12. 將左邊上層之活動部分往右翻摺至右邊。

13. 將左邊撐開,順著摺線往右壓平。

14. 將右邊上層之活動部分往左翻摺至左邊。

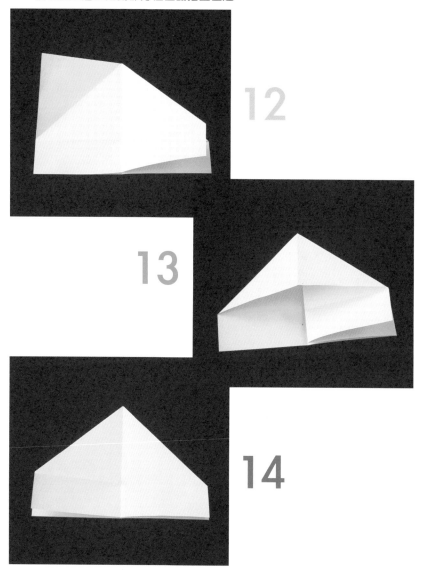

15. 把右下角之活動上層方塊往內翻摺，邊線對齊至中間摺線。

16. 同圖15之作法，做出左邊部分。

17. 將圖16之成品翻至背面。

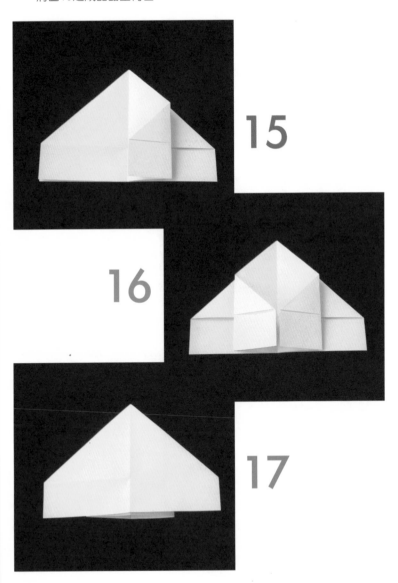

18. 同圖15.17之作法，做出如圖狀。

19. 將下端上層方塊往上翻摺，順著中間兩個小三角形之底線壓平。

20. 把圖19之成品翻至背面。

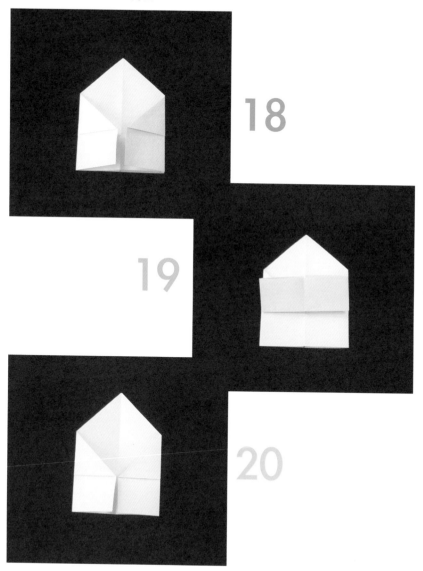

21. 同圖19之動作，做出如圖狀。

22. 由圖21之成品的下方將中間撐開，調整成容器，方便的四方盒完成囉！

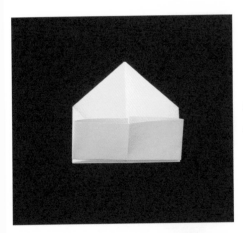

21

22

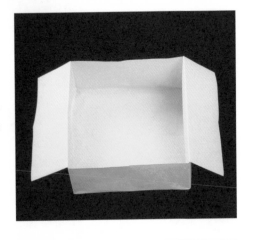

小常識 這是一個非常實用的回收工具喔！例如：當媽媽今天有煮魚時，就可以拿出這個摺好的四方盒來裝吐出來的魚骨頭，或者是當你在做美勞作品時，也可以拿它來裝一些小紙屑，是不是非常方便實用

飛鏢

Throw-Stick

01. 拿一張正方形色紙，將有色面朝下。

02. 由上往下對摺。

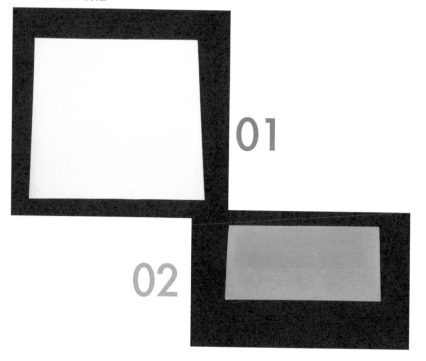

01

02

03. 將色紙攤開後中間出現一條摺線。

04. 上下兩邊線往內摺合，對齊至中間摺線。

05. 由下往上對摺。

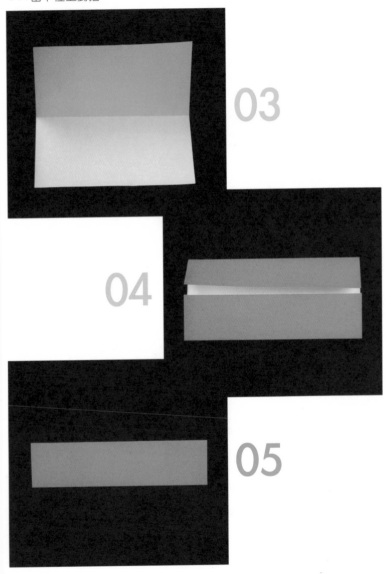

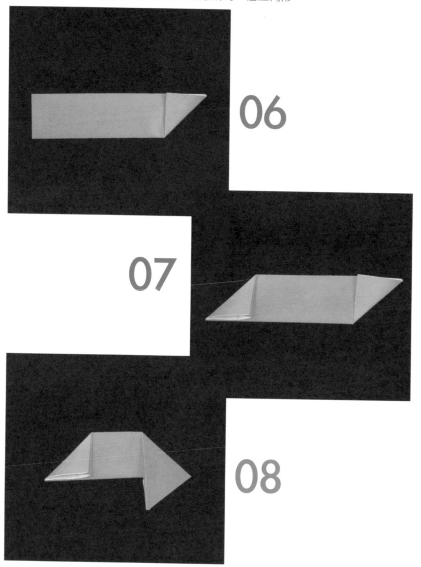

06. 將右下之尖端往上翻摺，對齊至上方邊線。

07. 將左上之尖角向下翻摺，對齊至下方邊線。

08. 右邊尖角往下翻摺，超出底線部分成為一個三角形。

09. 圖8之背面圖。

10. 將圖8之左邊尖角往上翻摺，如圖。

11. 圖10之背面圖。

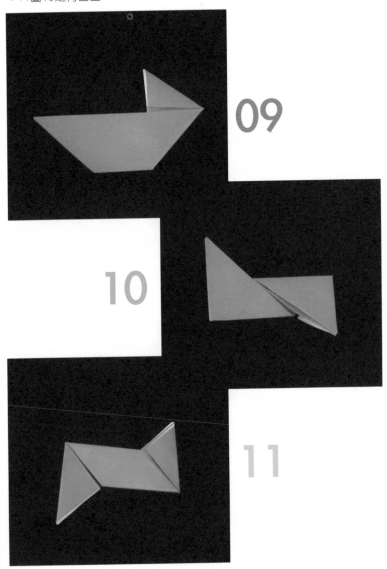

12. 拿另一張不同顏色的色紙，參照圖1~5之動作做出，如圖。

13. 將右上方尖角往下翻摺，對齊至下方摺線。

14. 將左下之尖角向上翻摺，對齊至上方邊線。

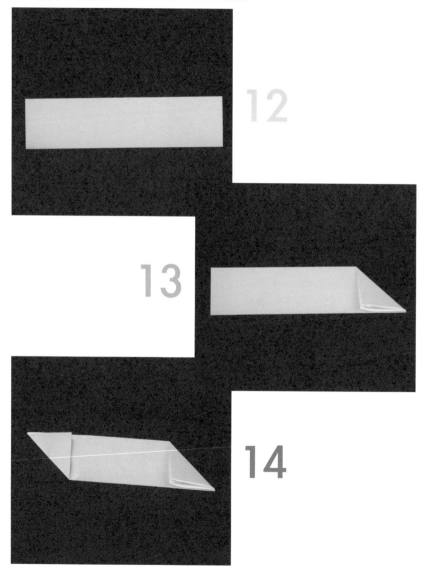

15. 右邊尖角往上翻摺，超出上方邊線部分成為一個三角形。

16. 圖15之背面圖。

17. 將圖15左邊尖角往下翻摺，如圖。

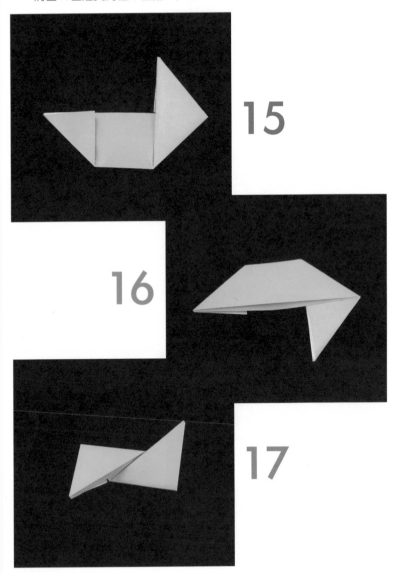

18. 圖17之背面圖。

19. 將兩張不同色之色紙半成品擺放如圖。

20. 疊製如圖。

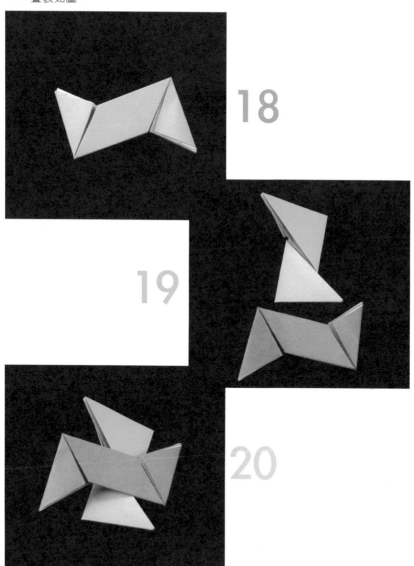

21. 將下方色紙之三角行尖角往上扣。

22. 另一尖角也上扣。

23. 將圖中紅色紙之右方尖角扣入藍色色紙，如圖。

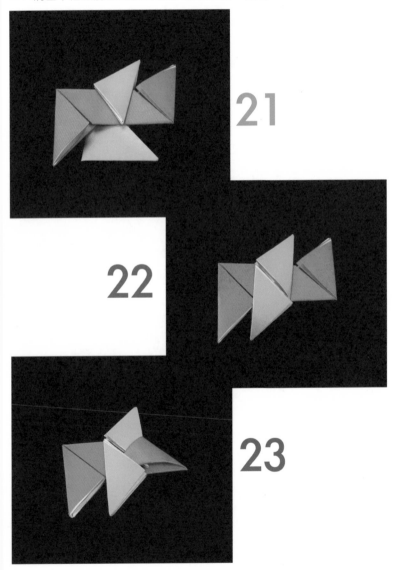

24. 紅色色紙另一尖角也往上翻摺扣入藍色色紙，飛鏢完成囉！

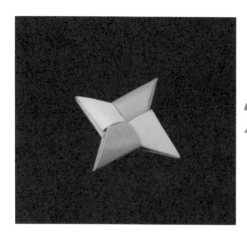

24

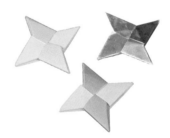

<table>
<tr><td>小常識</td><td>傳說「飛鏢」的雛型，誕生於6世紀的拜占庭帝國，在距今500年前的14世紀，位在正值百年戰爭時期的大不列顛，士兵們為了打發無聊時間，於是把葡萄酒桶當作目標投射，這就是飛鏢發展成遊戲的發源。但因戰時的木桶數量有限，人們便開始鋸截厚木板作為標的，一直演進到現在，這項簡單的遊戲漸漸發展成為一項普及的運動了。</td></tr>
</table>

風車
Fanning Mil

01. 拿一張正方形色紙，將有色面朝下。

02. 由上往下對摺。

01

02

03. 由左往右對摺。

04. 將色紙攤開，上面邊線往下翻摺對齊至中間摺線。

05. 下方邊線往上翻摺，對齊至中間邊線。

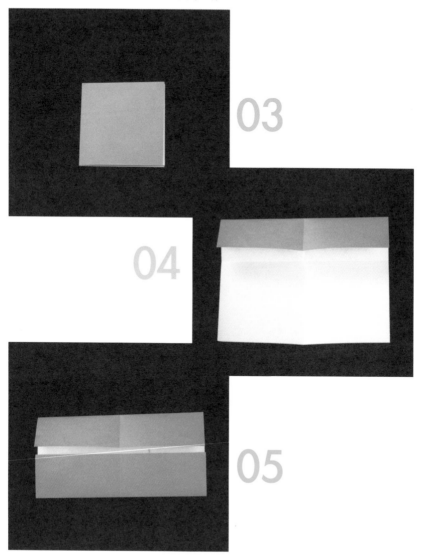

06. 左右兩邊往內摺合，對齊至中間摺線。

07. 將色紙攤開如圖。

08. 將右下方尖角往上翻摺，邊線對齊至最左邊之摺線。

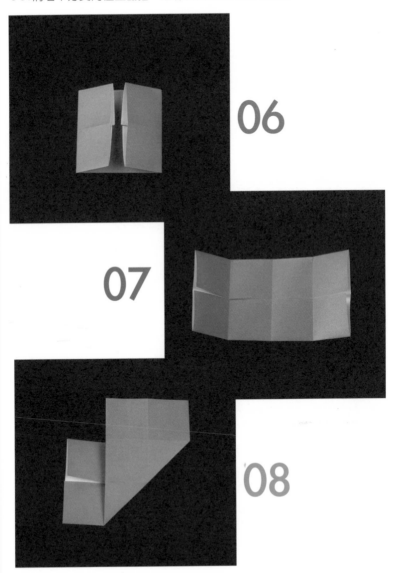

09. 把色紙攤開，中間出現一條斜的摺線。

10. 將右上方尖角往下翻摺，邊線對齊至最左邊之摺線。

11. 把色紙攤開，中間出現米字摺線。

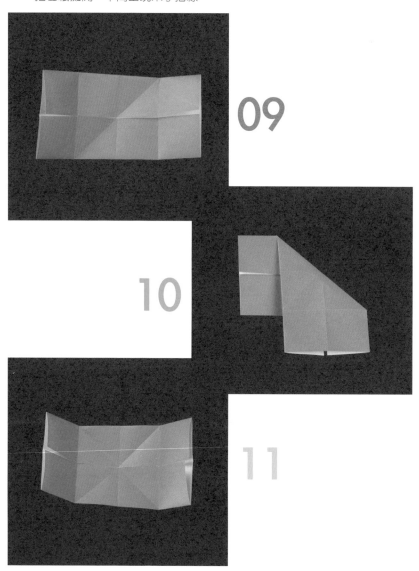

12. 將右邊開口撐開如圖。

13. 參照圖12之動作，做出對稱兩邊。

14. 對摺。

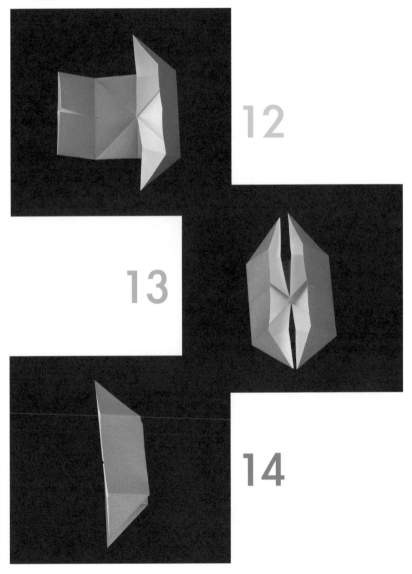

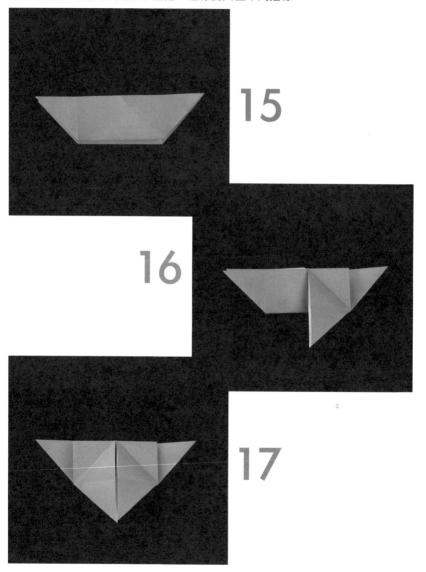

15.將色紙調整如圖。

16.把右邊上層之尖端往下翻摺，邊線對齊至中間摺線。

17.把左邊上層之尖端往下翻摺，邊線對齊至中間摺線。

15

16

17

18. 將圖17之成品翻至背面。

19. 將右下方之尖角往下翻摺如圖。

20. 將右上方之尖角往右翻摺如圖。

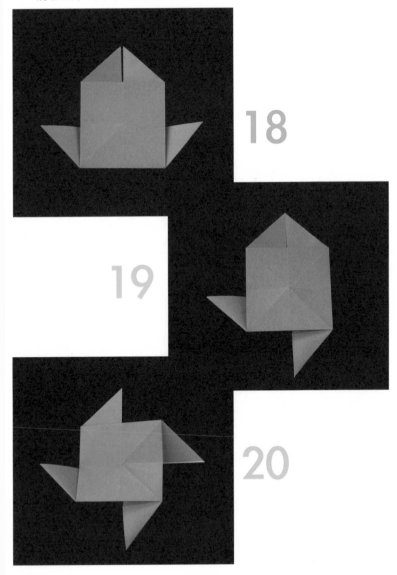

21. 翻至背面，風車完成囉！

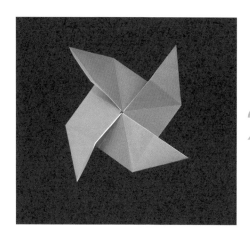

21

小常識 在公元前700年，很多荷蘭的土地都是在水平線之下，形成很多的沼澤與濕地，不利於農牧業，直至風車的出現，才有機會將滄海變成良田，更可以利用風力來磨粉、榨油，現在更使荷蘭搖身一變成為觀光的焦點。

小盒子
Little Box

01. 拿一張正方形色紙，將有色面朝下。

02. 由上往下對摺。

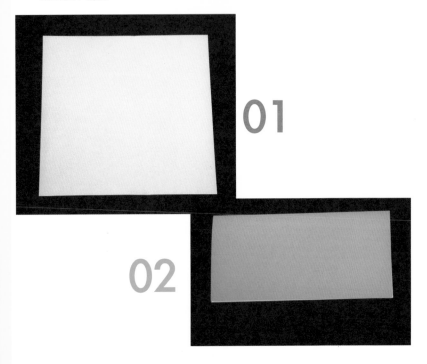

03. 由左往右對摺。

04. 將色紙攤開，上面邊線往下翻摺對齊至中間摺線。

05. 下方邊線往上翻摺，對齊至中間邊線。

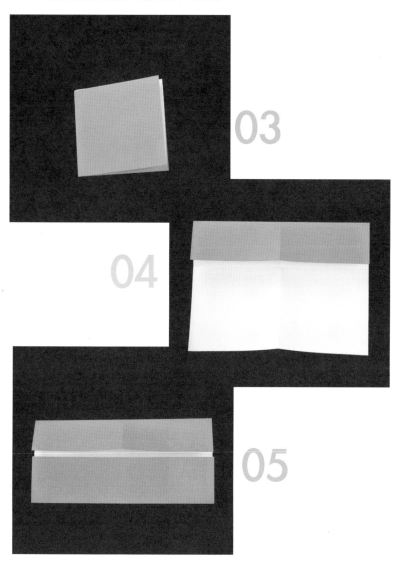

06. 左右兩邊往內摺合，對齊至中間摺線。

07. 將色紙攤開，中間出現3條摺線如圖。

08. 將左邊邊線往內翻摺對齊至最左處之摺線，再將右邊邊線往內翻摺對齊至最右處之摺線。

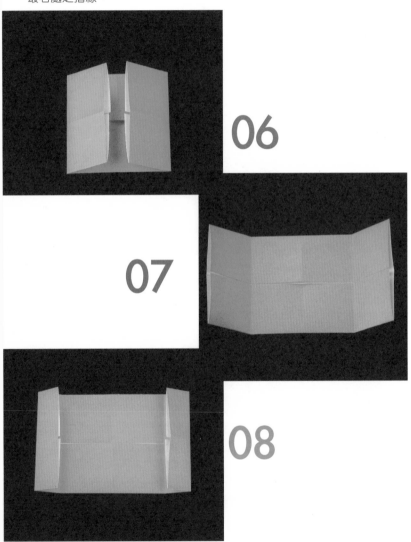

09. 把圖8內摺部分攤開後，再將上下邊線往內摺合，對齊至中線。

10. 將左上和右上之尖角往下翻摺，邊線對齊至下方底線。

11. 將圖10下摺部分打開，再將左下和右下之尖角往上翻摺，邊線對齊
 至上方底線。

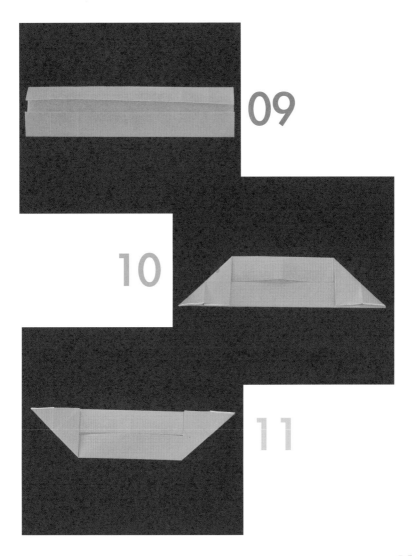

12. 把圖11上摺部分打開，用手指將中間部分撐開，如圖。

13. 順著摺線把它立起調整為長方形器，再將左右兩邊剩餘的部分往內摺入並用膠水固定，內盒即完成。

14. 拿出另外一張色紙，由下往上翻摺，上端留下約寬3公分。

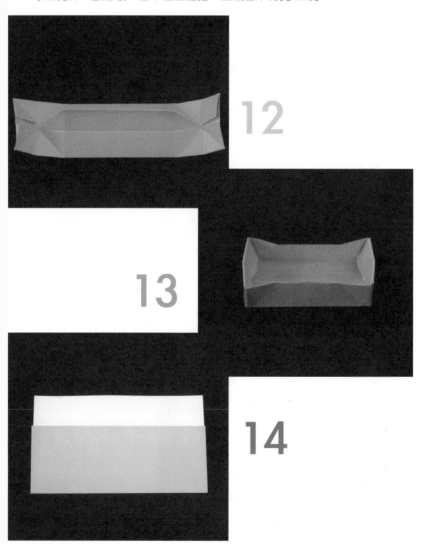

15. 由上往下翻摺，邊線與圖14上摺後之邊線大約距離0.2公分。

16. 拿剪刀剪掉左端約2公分。

17. 將圖16之成品翻面後，將左右兩側往內翻摺約1公分，製造出兩條摺線。

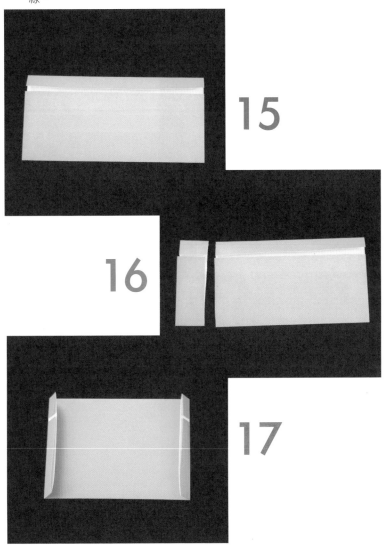

18. 由左向右翻摺，邊線對齊至右邊摺線。

19. 由左往右翻摺，邊線對齊至左邊摺線。

20. 將圖17翻摺出之兩個方塊用膠水黏合，即成為外盒，套入之前做好的內盒，一個可以裝東西的小盒子完成了！

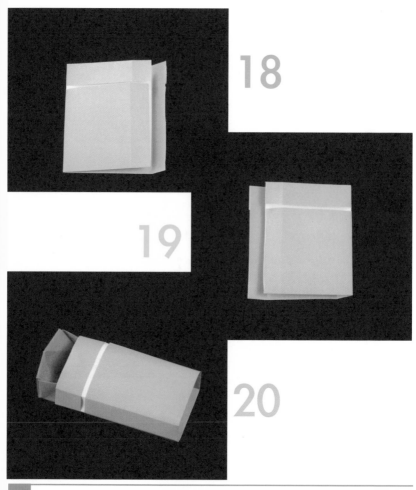

小常識 這個形狀酷似火柴盒的小盒子，平時可以拿來裝一些小飾品，例如：項鍊、小耳環、髮夾等等，當朋友生日時，也可以拿來裝進小禮物，就成為一個實用又簡便的小禮盒囉！

國家圖書館出版品預行編目資料

摺紙遊戲王／張德鑫著．
第一版 －－臺北市：宇炯文化 出版；
紅螞蟻圖書發行，2005〔民94〕
面　　公分，－－(新流行;10)
ISBN 957-659-513-4 (平裝附影音光碟)

1.紙工藝術
972.1　　　　　　　　　　　94013264

新流行 **10**

摺紙遊戲王

作　　者／張德鑫
發 行 人／賴秀珍
榮譽總監／張錦基
總 編 輯／何南輝
文字編輯／林宜潔
美術編輯／林美琪
出　　版／宇炯文化 出版有限公司
發　　行／紅螞蟻圖書有限公司
地　　址／台北市內湖區舊宗路二段 121 巷 28 號 4F
網　　站／www.e.redant.com
郵撥帳號／ 1604621-1　紅螞蟻圖書有限公司
電　　話／(02)2795-3656 (代表號)
傳　　眞／(02)2795-4100
登 記 證／局版北市業字第 1446 號
法律顧問／許晏賓律師
印 刷 廠／鴻運彩色印刷有限公司
電　　話／(02)2985-8985 ‧ 2989-5345
出版日期／ 2005 年 8 月　第一版第一刷

定價 250 元

ISBN 957-659-513-4　　　　　　　　　**Printed in Taiwan**